U0082216

《蝴蝶》、《春天交響曲》、《桃金娘》，
以文字結合音符，帶來一首首如詩如花的愛之詩篇

他以一枝筆撼動整個樂壇，
他逃離法律系投向藝術的懷抱，
他發現了尚未雕琢的璞玉布拉姆斯，
他是永恆的音樂詩人——舒曼

浪漫音樂詩人

舒曼

Robert Alexander Schumann

與他光輝卻坎坷的人生

景作人，音渭 編著

目錄

目錄 ━━━━━━━━━━━━━

附錄　舒曼年譜

目錄

代序 —— 來赴一場藝術之約

每個人都與藝術有緣。

不管你是否懂音樂，總會有一些動人的旋律在你人生經歷的各個場合一次次響起，種進你的心裡。

不管你是否愛音樂，總會有一些耳熟能詳的名字被一次次提起，深深刻在你的腦海裡，構成你的基本常識。

總有一次次的邂逅，你愕然發現某一段熟悉的旋律是來自某一位音樂巨匠的某一首經典名曲，恰如卯榫，完成了超越時空的契合。

永恆的作品，永恆的作者，是伴隨我們的文明之路一直前行的。而這套書，便是一封跨越世紀的邀請函，翻開它，來赴一場藝術之約。

它講的是音樂家的人生，同時用人生的河流串起每一處絕妙的風景，即音樂家們的作品。他們的生命從哪裡開始，他們有怎樣的家庭、怎樣的童年、怎樣的愛情、怎樣的病痛，又怎樣成長、怎樣探索、怎樣謀生，那些偉大的作品又是在什麼情況下誕生……你會在這裡一一找到答案。

他們其實不是藝術聖壇上那一張用來膜拜的畫像，而是跟我們每個人一樣，有血有肉，有哀有樂。巴哈 (Johann Bach) 一生與兩位妻子結婚，生有 20 個子女，但只有 10 個

代序

存活；天才的莫札特（Wolfgang Mozart）只有短短 35 年的人生，而舒伯特（Franz Schubert）更短，只有 31 年；華格納（Wilhelm Wagner）娶了李斯特（Franz Liszt）的女兒；布拉姆斯（Johannes Brahms）是舒曼（Robert Schumann）的學生；貝多芬（Ludwig van Beethoven）中年失聰；舒曼飽受精神病的折磨……每一首曲子，都不再是唱片上的音符，而是與鮮活的生命相連繫。你從未如此真切地感受那些樂曲是由怎樣的雙手來譜寫和演奏的。

當這許多位音樂家彙集在一起，便串起了一部音樂史，他們是音樂史的鏈條上最璀璨的珍珠。每一位藝術家都不是孤立的，而是互相呼應，他們是自己傳記中的主人翁，同時又是其他傳記主人翁的背景。有時，幾位名家同時出現或前後承接，你會發現他們在時間和空間上竟如此相近，你彷彿來到了 19 世紀維也納的鼎盛時期，教堂的管風琴、酒館的樂隊、音樂廳的歌劇、貴族城堡的沙龍，處處有音樂繚繞。你與他們擦肩而過，他們正在去宮廷演奏的路上，正在教堂指揮著唱詩班，正在學院與其他派別爭論。

你的音樂素養不再停留在幾段旋律、幾個名字上，你與藝術的連繫更加緊密。你會在一場音樂會上等待最精彩的樂章，你會在子女接受音樂教育時找出最經典的練習曲，你會在某個地方旅行時說出哪位音樂家曾與你走過同一段路。

更重要的 —— 你會更加深刻地感受到藝術的美好，享受精神的盛宴。貝多芬的《命運交響曲》（*Fate Symphony*），那雷霆萬鈞的激昂力量；舒伯特的《小夜曲》，那如銀河繁星般浪漫的夢境；華格納的《婚禮進行曲》，那如天宮聖殿般的純潔神聖；柴可夫斯基（Pyotr Ilyich Tchaikovsky）的《第一交響曲》，那如海上旭日般的華美絢爛……

林錡

代序

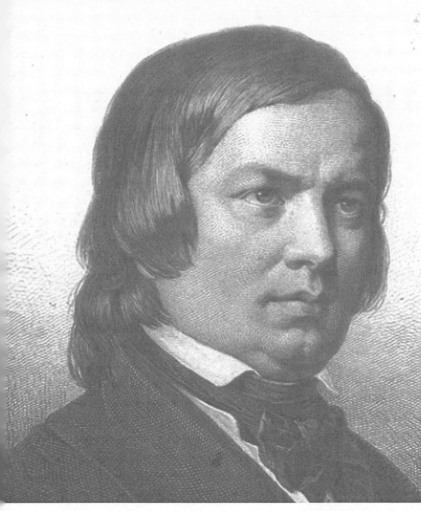

第 1 章　茲威考的鋼琴神童

來自雙親的藝術氣質

　　西元 1810 年 6 月 8 日，德國薩克森邦茲威考小鎮舒曼家中誕生了一個男嬰。他的父親異常高興，因為這是他 38 歲時得的兒子。他興奮的跑到《茲威考週報》報社所在地，開心的對報社的人說：「感謝上帝！我又生了個兒子！」於是，第二天的報紙上就有了一句短短的、毫不起眼的消息：「6 月 8 日，本地著名的書商士紳奧古斯特‧舒曼先生得一子。」

　　當時把這條消息刊登在報上的老舒曼和報社的人絕不會想到，這句話開啟了一個新星的未來。在二十多年後的德國，這個人掌管歐洲樂壇最領先的報刊長達十年！他用自己充滿熱情的筆，寫下了最美的樂章、最棒的樂評，將當時還是星星之火的浪漫主義音樂燃成一片燎原之勢。這個了不起的人物就是 —— 羅伯特‧舒曼。

　　要想成為一個藝術家，後天的努力固然重要，但是優秀的遺傳基因也是不可或缺的。舒曼後來有那麼大的成就，其先天的稟賦想必不錯。那麼首先讓我們先了解一下老舒曼夫婦是怎樣的人吧！

　　老舒曼全名叫奧古斯特‧舒曼（August Schumann），他的父親，也就是舒曼的爺爺，是一位牧師，一生都過著清苦的生活。所以當他看到兒子醉心於詩歌時非常生氣，

苦心孤詣的勸說道：「兒子，我不希望你重複我的生活軌跡，你還是從事一個穩定的職業吧！時代不一樣了，做律師不是很好嗎？」

可是老舒曼把這些勸說都當成了耳邊風，或許是因為年輕人都有的叛逆，他反而更加熱愛文學了，甚至把自己的處女作寄給了書商海因澤求教。後來，老舒曼還寫了部小說《騎士生活與修道院傳奇》，但是他的這些作品都沒有受到重視。老舒曼受到的打擊是不言而喻的。命運也有眷顧他的一面，海因澤還是讓他做了書店助手，這給他提供了一個繼續在文學的海洋裡遨遊的絕好機會。終其一生，老舒曼都沒有改變對文學藝術的熱愛。正是他，給了兒子小舒曼最初的藝術薰陶和啟蒙。

當書店助手的時候，老舒曼瘋狂的愛上了房東的女兒約翰娜·施納貝爾。但不幸的是，房東是一個有著崇高社會地位的醫生。一個乳臭未乾的書店助手，怎麼可能貿然闖進醫生的家門？老舒曼遭到了醫生堅決的拒絕。在一番痛苦的掙扎之後，他不得不做起了自己不喜歡的事情——開了一個利潤較高的雜貨舖，借此才得以迎娶了自己心愛的人。

命運總是在不經意間跟人開玩笑，就這樣，在生存和愛情的壓力面前，老舒曼屈服了，歷史上少了一個叫做奧

古斯特・舒曼的文學家。不過之後卻多了一個叫羅伯特・舒曼的音樂家。換個角度看，莫非是冥冥之中老舒曼將自己未能施展的才華都遺傳給了他的小兒子？老舒曼雖然沒有完全投身於文學創作之中，但是他卻是一個一流的業餘文學愛好者。在結婚一年半的時候，他已經出版了不少書，包括小說、商業指南等。後來，他又出版過一套廣受好評的袖珍本《全球經典作品》，還翻譯了拜倫的兩部作品。可以看出，老舒曼自己的創作能力未必高超，但是品評藝術的眼光卻很尖銳。

到了西元 1799 年，老舒曼終於如願以償開了一家書店。

西元 1808 年，老舒曼搬到了茲威考小鎮，與他的哥哥一起在鎮中心開了個店鋪，生意很是不錯。兩年後，他最小的孩子羅伯特・舒曼誕生。小舒曼就是在這樣殷實的家庭中成長起來的。

幸福的家庭總是相似的，不幸的家庭則各有各的不幸。

我們知道歷史上很多著名的藝術家都面臨著各種各樣的人生困境，舒曼也是如此。在他出生時，他的家庭還算富裕，但卻已有了日薄西山之象。父親老舒曼從小耽於文學幻想，卻又不得不承擔養家餬口的重任，終年的忙碌與

焦慮，讓他的精神慢慢走向崩潰。舒曼出生的那年，他的病情尤其嚴重。而舒曼的母親，也同樣在病態的幻想中趨於精神失調。她常常覺得自己的婚姻並非是門當戶對，對愛情一時的屈從並沒有給她帶來終身的快樂。在浪漫感傷的幻想中，她時而一言不發，時而滔滔不絕。父母神經質的氣質無疑遺傳給了舒曼，只要稍微聽一點兒他的作品，我們就能感受到其中憂鬱的「家族基因」。

不過整體說來，在當時的藝術家中，羅伯特・舒曼無疑是幸運的。富裕的家境讓他求學無憂，父親的藝術細胞讓他生而天才，作為小兒子他又備受家人的寵愛，作為士紳的兒子還得到鄉人的尊敬。還有什麼好憂慮的呢？時代召喚著他：盡情施展你的才華吧，舒曼！

時代的召喚 —— 天賦初現

為了更好理解舒曼的音樂成就，在這裡我們簡單介紹一下舒曼所處的時代。

舒曼出生的西元 1810 年，正是浪漫主義蓬勃興起的時期，貝多芬、舒伯特等人開始衝破古典主義的藩籬，音樂不再僅僅為宮廷服務，而是喊出了自由的心聲；音樂也不再將視野束縛在室內的小天地中，而是走到大自然中，去感受每一絲風、每一片雲的美麗。我們現在欣賞到的西

方古典音樂，很多都是浪漫主義時期的作品。

　　浪漫主義音樂受到了浪漫主義文學的直接影響。我們所熟知的歌德（Johann Caspar Goethe）、席勒（Egon Schiele）、海涅（Christian Johann Heinrich Heine）等，都是當時最為人稱道的作家。他們那些充滿愛情的詩歌尤其受到作曲家的喜愛。當時很多作曲家都愛將他們的某一首詩創作為藝術歌曲，或者為戲劇、小說配上音樂用於演出。作曲家也喜歡給自己的音樂作品配上長長的標題和講解詞，讓聽眾能夠更好理解。比如法國作曲家白遼士（Hector Louis Berlioz）的《幻想交響曲》的五個樂章，就有五個標題：「夢」、「熱情」、「舞會」、「田野風光」、「斷頭臺進行曲」、「女巫的安息日晚會之夢」，這樣的做法在當時引起了很大轟動。

　　關於當時的社會情況，需要特別指出的是，在舒曼出生的前幾年，法國掀起的大革命震驚了整個歐洲。拿破崙的鐵蹄也曾踏及舒曼的家鄉。西元 1812 年和 1813 年，拿破崙為了東征俄國，率軍兩次經過茲威考小鎮。飢餓的士兵每到一地便四處搜刮，還帶來了鼠疫。醫院裡人滿為患，加上衛生狀況惡劣，霍亂迅速蔓延開來。短短幾週之內，茲威考就有五百多人病死。戰亂之下，民不聊生，舒曼家也不可避免受到影響，孩子們對此印象尤其深刻。小

小的舒曼，恐怕一輩子也不能忘記那些士兵殘暴的眼神，不能忘記四鄰的人死亡後一個個平靜的躺在棺中的畫面。戰亂和死亡讓他幼小的心靈留下了不可磨滅的陰影，這成為舒曼一生藝術創作中難以迴避的主題。

我們不妨借用著名作家狄更斯（Charles John Huffam Dickens）的描述來總結一下那個時代：「這是最好的時代，這是最壞的時代，這是智慧的時代，這是愚蠢的時代；這是信仰的時期，這是懷疑的時期；這是光明的季節，這是黑暗的季節；這是希望之春，這是失望之冬；人們面前有著各樣事物，人們面前一無所有；人們正在直登天堂，人們正在直下地獄。」

這樣的一個時代，充滿了各種矛盾，於是音樂中也充滿光明與黑暗的交鋒、希望與失望的更替。因此，浪漫主義時期的音樂在現在聽來仍然有著極大的震撼力。時勢造英雄，面對時代的呼喚，我們的小舒曼有著怎樣過人的才華呢？時代的大幕緩緩拉開，舒曼的人生傳奇即將上演。

舒曼六歲上了小學，七歲開始學習鋼琴。他的第一位老師是約翰・昆奇（Johann Gottfried Kuntsch）。這位老師是自學成才，程度並不是很高，但是在他的指導下，舒曼很快學會了即興彈奏，還寫了一組鋼琴舞曲。這個小男孩最愛做的遊戲，就是用鋼琴曲精確描繪每個朋友的性

格，常常逗得大家開懷大笑。

這種才能在舒曼後來的創作中愈發凸顯。俄羅斯著名音樂評論家斯塔索夫（Vladimir Stasov）就曾經對舒曼有這樣的評價：「舒曼主要是一位詩人，他是肖像畫家和歷史學家，他用音符刻畫人，畫他們的肖像，畫他們的表情、氣質和情感，而他的主要藝術樂趣就在於此。」

在之後的求學道路中，舒曼始終沒有忘記自己的啟蒙老師 —— 他是開啟自己音樂夢想的引路人啊！西元 1832 年，昆奇任教茲威考中學十五週年，舒曼送上了一個桂冠給老師。

他深情的對老師說道：「是您慧眼識英雄，引領我走上音樂之旅，並且讓我的潛能伴我一路前行。」此時的昆奇老師已經白髮蒼蒼，他看到自己含辛茹苦培養的小男孩長成了一個如此英俊瀟灑的青年音樂家，不禁感慨萬分。他輕輕擁抱舒曼，在耳邊說：「孩子，你將是我一生最寶貴的作品。」

作為父親的老舒曼看到自己兒子小小年紀便才華橫溢，心中的喜悅更是難以言表。他激動的對家人說：「我的藝術夢恐怕就要在小羅伯特身上實現了！」之後，他特地跑到稍遠一些的市鎮上，為舒曼挑選了一臺昂貴的史坦威鋼琴。從此，舒曼家中常常傳出改編自名曲的四手聯

彈，悠揚的鋼琴聲迴旋在整個小鎮上，所有人都在談論舒曼的未來有多麼不可限量。

昆奇還有一個學生叫皮爾辛，舒曼經常與他討論海頓（Franz Joseph Haydn）、莫札特和貝多芬，從中獲益不少。舒曼自己創作了不少曲子，這不由得讓我們聯想到另一位鋼琴天才蕭邦（Frédéric François Chopin），他也是很小的時候就開始了自己的創作。我們可以想像到後來舒曼結識蕭邦時，他們該有多麼相見恨晚啊！

由於舒曼小小年紀便才華出眾，他被獲准參加茲威考中學的音樂會。

有一次，他演奏了莫謝萊斯（Ignaz Moscheles）的高難度樂曲《亞歷山大變奏進行曲》。臺下的觀眾看著小男孩以令人目不暇接的速度敲打琴鍵，都驚訝的張大了嘴。當最後一個音符落定，場內寂然無聲。舒曼沉浸在自己的演奏中，並沒有意識到演出已經結束，直到突然周圍響起雷鳴般的掌聲和「Bravo（棒極了）」的歡呼聲，才把他拉回到現實中。從此舒曼成了遠近聞名的鋼琴神童。

然而博得眾人的好評並不能讓小舒曼滿足，他常常一邊彈鋼琴一邊想著：我一定要寫出最好的曲子，然後用自己的手去彈奏它！而且我要讓父親也喜歡我的曲子！

為什麼舒曼這麼希望得到父親的肯定呢？原來每當他

彈鋼琴時，父親總是坐在一旁的沙發上，閉著眼睛聚精會神聽。雖然老舒曼對音樂沒有專門的研究，可是他懂得如何去欣賞。在兒子的音樂面前，父親的意見無疑是最重要的。一曲終了，老舒曼總愛引用他熱愛的詩歌加以評論，這對於小音樂家來說無疑是最好的啟蒙，所以小舒曼從心底非常希望能夠得到父親的肯定。

　　這樣的機會終於來臨了。有一次，小舒曼苦練了好幾個星期，把自己創作的大部頭作品《詩篇》的鋼琴部分彈得滾瓜爛熟。吃早飯時，激動得一夜沒睡好覺的他，帶著無比興奮和驕傲的心情，請父親來聽自己的曲子。老舒曼欣然答應。「那我先去琴房了！」小舒曼開心得立刻丟下刀叉，跑到琴房，坐上了他自己裝飾的天鵝絨小凳，輕輕打開了那棕色木製的琴蓋。

　　「急什麼呀！孩子，爸爸是你永遠的聽眾。」老舒曼也笑著走進了琴房，坐到了自己常坐的位置上，「來，讓我們聽聽小鋼琴家寫了什麼好曲子。」

　　此時小舒曼已經完全進入了藝術創作的狀態，他一臉認真的神情，扭頭看了父親一眼：「那我開始了！」一個深呼吸後，他敲下了第一個音符，清脆的琴聲立刻像潺潺的小溪一般流淌而出，伴著清晨的陽光，漸漸充溢了整個琴房。明媚的陽光穿透了整個房間，空氣中的塵埃也隨著

樂聲緩緩振動起來。琴聲時而緩和凝滯，像是在徘徊猶疑，思考走向何處；時而迅疾猛烈，像是胸中憤懣不平，不吐不快；時而輕盈跳躍，彷彿仙女在身邊翩翩起舞，她們銀鈴般的笑聲令人沉浸在快樂的氛圍中不能自已；時而沉痛悲哀，彷彿是一個寡婦在陰雨天裡，在丈夫的墓碑前哭訴命運的不公。

琴聲起伏變幻，扣人心弦。老舒曼被深深吸引了，他的身體也隨著旋律的變化微微顫動，好像自己也身處這悲歡離合的舞臺之中。隨著主題和副主題之間衝突的不斷發展，曲子終於走向高潮，在一連串的強音中，主角喊出了自己心底的聲音 —— 他終於成了一個真正自由而徹底的人。

當最後一個音符彈畢，餘音在琴室中裊裊盤旋，彷彿這一場大戲還沒有落幕。老舒曼緩緩睜開眼睛，他面前的兒子紅撲撲的小臉上洋溢著陶醉的表情。此刻，兩人都沉浸在美妙的音符中，感動、激動、悸動，種種複雜的心緒交織在心中，久久不能平復。

不知過了多久，老舒曼才站起身來，走到鋼琴邊，給了兒子一個最深情的擁抱。然後他直視著兒子藍色的眼睛，說道：「孩子，你現在可以體會到了吧？在藝術的王國裡，每個人都是國王，無拘無束！記住這句話 ——

『要想逃避這個世界，沒有比藝術更為可靠的途徑；要想同世界結合，也沒有比藝術更為可靠的途徑。』── 當然，這不是我的創作，是歌德說的。」

小舒曼永遠也忘不了那一刻父親眼中透出的微笑和慈愛。

在舒曼九歲的那年夏天，父親帶著他到卡爾斯巴德去聽著名鋼琴家伊格納茲·莫謝萊斯（Ignaz Moscheles）的演奏會。普通的孩子九歲時會做什麼呢？與朋友嬉戲？或是與父母爭吵？而我們九歲的舒曼在聚精會神的聽大師的演奏。他雙唇緊緊抿著，一動不動，臉上露出了成年音樂家才有的興奮和顫慄。

在回家的路上，他一言不發望著車外，父親正想問他怎麼了，小舒曼突然扭過頭來說：「我要做鋼琴家！像莫謝萊斯那樣的鋼琴家！」三十二年後，當舒曼再一次回想起那場震撼人心的演出時，不禁感慨萬分，立即提起筆來寫信給莫謝萊斯，說：「三十年來我一直保存著那場音樂會的節目單，那是『聖蹟』啊！」

此外舒曼還去萊比錫旅行了一趟，那個地方是當時德國最重要的音樂中心，後來舒曼的人生將在那裡改寫。

在萊比錫，舒曼首次觀賞了莫札特的歌劇《魔笛》，但是他最愛的樂器還是鋼琴。鋼琴，注定與他相伴終生。

詩與樂 —— 貫穿一生的主題

西元 1820 年，舒曼十歲了，他進入了中學，他的音樂才華得到了進一步的發掘。

升入中學後不久，他就認識了一些同樣愛好音樂的同學。他們經常聚在一起彈奏海頓、莫札特和貝多芬的作品。

後來，舒曼還組織了一個管絃樂隊，演奏的作品就包括舒曼十三歲時創作的讚美詩。西元 1821 年，舒曼還為聖瑪麗教堂上演的清唱劇《世界法庭》，演奏管風琴。

有一次，黎伊尼的歌劇《泰加瑪》序曲的總譜和管絃樂分譜陰差陽錯的寄到了舒曼家的書店裡。書店的群眾討論後說：「趕快寄回去吧！不要耽誤人家的事。」恰巧他們的討論被小舒曼聽見了，他一聽說，立刻興奮叫了起來：「讓我們先演奏一下再說吧！」於是舒曼便號召他的好友們組團演出，樂團裡包括小提琴、圓號、兩支長笛和一支豎笛，他自己則擔任鋼琴指揮。

儘管大家平時經常在一起配合，可是演奏這樣複雜的交響曲還是頭一次，時不時會有人出錯：有的人不能準確掌握曲子的節奏和速度，有的人則因為緊張出現了錯音，有的人還不能適應在集體演奏中聽自己演奏的聲音。此時耳朵靈敏的舒曼，不得不停下自己手上的演奏，一一予以

指導。練習了幾個星期後，大家終於可以流暢的把曲子從頭演奏到尾不出一點錯。可是對音樂極為執著的舒曼還是覺得少了點什麼，然而他自己也說不出來少的是什麼。

老舒曼敏銳的感覺到兒子遇到困難了。晚餐後家人一起散步時，他詢問兒子的近況，舒曼如實回答了。

「哦，原來是這樣啊！羅伯特，我想你在藝術上已經進入一個瓶頸期了，這段時間會很困難。但別擔心，我們都在你身邊。」

「那我應該怎麼做呢，爸爸？我得趕緊解決眼前這個問題。而且我想自己解決它！」

「原諒我，我的小羅伯特，爸爸並沒有音樂學習的經歷，不能給予你具體的指導。不過我想你如果看了歌劇的全部劇本，是不是會對音樂有更深刻的理解？」

小舒曼聽了，眼睛一亮，對啊！為什麼僅僅把自己局限在音樂中呢？為什麼不到更廣闊的藝術世界中去尋求啟發呢？

接下來的幾個星期，小舒曼過得非常充實。他領著樂隊全體成員，閱讀劇本，交流對文學和音樂的看法；觀摩當地教堂唱詩班演出，揣摩一個表演者應有的素養；到附近森林中去踏青，感受自然的氣息和美麗。同時他們還請昆奇老師等長輩對排練進行指導。這幾個小夥伴每天下午

一放學就在一起學習、討論，茲威考小鎮的各個角落都能看到他們活躍的身影。

終於到了演出的這一天。在練習了好幾個月後，舒曼重新審視他手上的這份總譜，驚訝發現那些複雜的符號已經不是最初他理解的模樣了。這份厚厚的總譜裡面含有多少深刻的理解和體會，融入了大家多少辛苦和汗水，織進了友人多少歡笑和情誼啊！

我們不難想像演出的結果，掌聲和喝彩聲差點掀翻了屋頂，站在最前面的舒曼激動得都忘了怎麼謝幕了。此刻的榮耀是用多少心力換來的，只有站在臺上的人最清楚。

經過這一次鳳凰涅槃般的歷練，小舒曼稚嫩的臉上又多了幾分成熟。他對於樂譜和樂隊的認識增加了很多。可以說這是開啟他後來作曲、指揮之門的重要經歷。

相對於其他出身貧寒的藝術家，舒曼最幸福的事情無疑是可以博覽群書。父親的書堆是他的最愛，各種文學藝術的巨人像是就站在小舒曼的面前與他對話。久而久之，舒曼便有了自己創作詩歌的欲望。他在十三歲和十八歲時，分別編寫了兩本詩集，收入的詩歌不少是他自己的作品。

同時他也在筆記本裡翻譯了不少賀拉斯（Quintus Horatius Flaccus）的讚美歌 —— 這些詩歌也是貝多芬深

愛的。舒曼在十五歲時，創立了兩個學生社團，其中一個就是文學社。他為文學社擬定了最高宗旨：每一位人民都有責任了解自己國家的文學。

在文學家中，舒曼最鍾情的還是浪漫主義詩人尚‧保爾‧里克特。他在詩歌中將浪漫主義的象徵與動機、人物與背景緊密連繫起來，創作出了一大批極富詩情畫意的作品。尤其讓小舒曼心醉神迷的，是他描寫的那種隱藏於面具之下的人性的分裂。毫無疑問，這也是貫穿舒曼音樂和文學作品中永恆的主題，後來他在關於這個主題的作品《大衛同盟》中的大量創作就是明證。尚‧保爾在《美學史料讀本》中提到：「在所有藝術門類中，只有音樂是純粹的、最富人性的、能涵蓋一切的。」晚年的舒曼回憶起少年時代的求學經歷時說：「我從尚‧保爾那裡學到的對位法，比從理論老師那裡所學到的還要多。」

隨著年齡的增長，舒曼也到了情竇初開的年紀。十六歲的他無可救藥的，迷戀上了一位純樸的鄉下女孩莉蒂，稱她為「撒克遜的月亮女神」。一個月明雲淡的夜晚，在莉蒂瞥了他一眼之後，他彷彿聽見了她銀鈴般的笑聲。回家之後，舒曼躺在床上輾轉反側、無法入眠，最後他奮然起身，點起油燈，寫下了詩一般的句子：「那時我突然有了一種崇高的想法……我可以看到心愛之人……出神的站

在我的面前，親切的對著我微笑。」當他和他的 「月亮女神」在一起的時候，他們並肩躺在草地上，看著天空中的烏雲閃電般升起，層層疊疊、變化多端，「我握住莉蒂的手說：『啊，親愛的，甚至生命也是這樣！』」

　　藝術的各個門類有相通之處：能夠欣賞中國書法的人，也能夠欣賞俄羅斯的芭蕾；詩歌創作的才能，也可以對音樂的創作造成推波助瀾的作用。小舒曼充分發揮了自己文學和音樂兩方面的才能，他細膩的情思，滲透到了其作品的字裡行間，深入到了五線譜上跳躍著的每一個音符之中。他將這樣鮮活的、火熱的情感保持終生。在他的作品中，我們處處可以撫摸到他那高貴的靈魂。

鋼琴指揮

鋼琴指揮就是指演奏家一邊演奏鋼琴，一邊指揮交響樂隊。在鋼琴聲部沒有演奏任務的時候，鋼琴演奏家坐在琴凳上用雙手做手勢指揮樂隊；在鋼琴聲部與交響樂隊進行齊奏的時候，鋼琴演奏家用自己的身體體態指揮交響樂隊。在指揮這一角色，還沒有從交響樂團中分離出來的時候，常由鋼琴演奏家擔任指揮。

隨著鋼琴逐漸退出交響樂團的正規編制，以及交響樂團編制的擴大，指揮的重要性愈發凸顯，因此現在我們很少能看到鋼琴指揮了。但是在演奏莫札特等古典音樂家的樂曲時，有時還會採用鋼琴指揮。

此外在絃樂重奏中，我們也經常能看到第一小提琴手對整個樂隊的指揮。

看似神祕的指揮，實際上對音樂整體思想內容的把握、對樂團整體音響效果的控制，都有極為深刻的影響。例如柏林愛樂樂團歷史上，最負盛名的兩位指揮家富特文格勒（Wilhelm Furtwängler）和卡拉揚（Herbert von Karajan），就代表著兩種截然不同的指揮風格─樂手自己理解樂譜並自由發揮；嚴格按照指揮家對樂譜精確的分析演奏，這從他們指揮的貝多芬交響樂中就能夠明顯區分出來。

生命中的烏雲

在十六歲的這年，正當少年舒曼在文學和音樂的岔路口猶疑不決的時候，他生命中的烏雲遮蔽了陽光。他十九歲的姐姐愛米麗感染上了皮膚病，又因此得了嚴重的憂鬱症。在一次斑疹病發中，她離家投河自盡。一家人聽到這個消息時全都震驚了。老舒曼本來就有生病，這個消息對於他來說無異於晴天霹靂。幾個星期後，他也隨女兒去了。十六歲，正是擺脫青春期的叛逆、走向成熟的關鍵時期，可是至親的接連去世，在舒曼的心頭投下了不可磨滅的陰影。無數個不眠的日子裡，他思念著父親 —— 父親為他唸詩，陪他遊戲，聽他彈琴。「在藝術的王國裡，每

個人都是國王，無拘無束！」「我想你如果看了歌劇的全部劇本，是不是會對音樂有更深刻的理解？」——這一切都已經成為不可複製的回憶。淚光中浮現出父親的音容笑貌，他想伸手抓住，可是父親轉身離去，背影越來越模糊。「不要走！不要丟下我！」舒曼屢屢在夢中驚醒，之後便在那漫漫的長夜中獨自悲傷。「垂死病中驚坐起，暗風吹雨入寒窗。」唐代詩人元稹曾經寫過這樣的詩句，懷念他的好友白居易，不知道舒曼是否也體會得到那秋風秋雨愁煞人？然而生活還要繼續。他繼承了父親留下的八千塔勒的遺產，委託哥特洛伯·魯德爾負責管理。「在天國的父親一定不想看到一個成天哭哭啼啼的我吧，打起精神來！」舒曼暗暗對自己說。為了讓自己儘快從失去親人的打擊中恢復過來，舒曼與好友弗萊施西格相伴到鄉下遠足。他們走得很遠，到了德勒斯登、臺伯利茲和布拉格等地，還在途中邂逅了莉蒂。

這次重逢又一次激發了舒曼的文學熱情，他滿懷愛意寫下了一篇有著尚·保爾風格的散文：「生機勃勃的自然在我的面前延伸，東邊是一排雲霧繚繞的青山，從地平線上升起，自然的奧祕在我的眼底敞開。我真想撲向那些錦簇的花朵。……難道你不會情不自禁忘記自己的存在，臣服於世界之美嗎？太陽終於西沉，燦爛的峰頂仍然留有一抹餘暉；群山輝映，森林如火，萬物著上了一層玫瑰色。

……驀然東方升起了一朵烏雲，一道閃光，高空中還有層雲盤旋。我緊緊握住莉蒂的手說：『看吧，它象徵人生！』我指向地平線那端的一抹深紫。她面容憂愁凝視著我，兩行清淚在頰邊滑落。」

舒曼他們還在鄉間客棧找到了新的樂趣。兩個年輕人在一群沒有見過世面的女孩面前就如同神仙一般，美妙的歌喉、異鄉的故事吸引了所有人的眼球，客棧中一會兒悄然無聲，一會兒沸反盈天。每個人都沉浸在瘋狂的氣氛中。不知有誰提議：「我們跳舞吧！」所有人一下子都興奮起來，在鄉村小樂隊的伴奏下翩翩起舞。舒曼二人不斷旋轉著自己的舞伴，在笨拙的莊稼人中間搖擺穿梭。曲終時，舒曼興奮的揚起右手，給所有女孩們一個響吻，作為對大家的溫柔告別。

西元 1827 年，十七歲的舒曼開始寫日記。每天發生的事情被他事無巨細的記下，例如：他會寫「日常即興彈奏」或者是「起草了 f 小調鋼琴協奏曲」之類。人在小時候總感覺時間過得太慢，玩耍一天彷彿過了一個世紀；但是長大後會發現時間流逝得越來越快，匆匆前行也趕不上生活的步伐。或許是父親的離去加速了舒曼成長的進程，他寫日記的動機，是要把這一切記下來，將每天發生的事情鎖進時光盒子裡。我們無疑應該感謝他的這一做法，他

寶貴的日記讓我們得以還原他生活的每一個細節，一個巨人成長的歷史在我們面前異常清晰。

西元 1828 年 3 月，終於到了中學畢業的時候，舒曼即將面臨人生中最艱難的一個選擇。

這天早晨，舒曼醒得很早。天空略微有些陰沉，鳥兒清脆的叫聲讓他想起了，小時候彈奏自己創作的一首曲子時的情景。那天陽光很美啊！他正這麼想著，突然響起的敲門聲打斷了他的思路。推門而入的是母親，她的眼圈微微有些發黑。

「兒子，你已經醒了啊！我也有些睡不著。」她頓了頓，「不如我們一起吃早餐吧！」

舒曼一言不發，彷彿知道接下來會發生什麼事情。他默默穿好衣服走出了臥室。

餐桌上的人都沒有說話。舒曼一邊吃一邊安靜打量著這個房間。這麼多年來房間裡什麼都沒變，可是桌上少了兩個人，而且那個最理解他的人已經不在了。

用餐完畢，母親首先打破了沉默：「羅伯特，到我的房間來吧！」舒曼點了點頭，跟著母親走進她的臥室。兩人相對坐下後，母親輕輕嘆了口氣：「該是我們進行一次『成人間的對話』的時候了。」舒曼明白，此刻的對話將決定自己去向何方。

「我親愛的羅伯特，你已經十八歲了，你考慮過將來做什麼嗎？」

舒曼沒有回答。

「你的父親已經不在了，這個家庭只是靠他的遺產和好名聲苦苦支撐著，我想這些你都明白。」母親微微皺起了眉頭。

舒曼不敢再直視母親的眼睛了，他知道她接下來要說什麼，那也是他在父親去世後突然間發現的事實。

「儘管家裡不如從前了，不過供你上大學的費用還是有。可是之後的道路，就全靠你自己了，我對此也無能為力。」母親說到這裡，停頓了一下，似乎也為自己不能保證兒子的將來而傷心，「羅伯特，你與生俱來的才華，我們都看在眼裡。可是它不能當飯吃。」

「媽媽，我可以的，你要相信我！莫札特、貝多芬，他們不都是在用自己的雙手養活自己嗎？」

「可是別忘了你最愛的舒伯特啊！他生活得貧困潦倒，你也不是不知道。我可不想讓你活得像他一樣苦悶！」母親也稍稍有些激動，「你父親和你都了解藝術，你讀了那麼多書，應該明白藝術家的成功不僅僅是靠天賦，還需要機遇。如果他運氣再差點，一生中都沒有機會碰上能夠欣賞他的人，那他豈不是白過了？」

舒曼聽到這裡，眼中早已噙滿淚水，他喃喃自語：「是金子總會發光啊！」

母親覺得有些不忍。她走上前去，雙手搭在兒子肩上：「哦，我的小羅伯特，真對不起，我們家裡沒有讓你重新來過的條件。上了大學，就是走向社會的第一步。今後就全靠你自己了，媽媽只能為你做這麼多。媽媽也不是不想讓你走藝術的道路，實在是條件不允許啊！對不起，哦，小羅伯特，對不起……聽媽媽的話吧，當個律師不錯的。」

媽媽已經打聽好了萊比錫大學法律系的情況，你肯去那裡讀書就再好不過了。等到你功成名就的那一天，你一定會感謝媽媽的。」

舒曼終於忍不住大哭起來：「為什麼，為什麼？我難道，難道就要一輩子和藝術說再見了嗎？媽媽！你也知道我……爸爸如果還在，他不會這樣眼睜睜看著我……」

他哽咽著說不出話來了。母親心如刀絞，她只能緊緊抱著心愛的兒子，默默流淚。

從小一直受到所有人寵愛的舒曼，此刻突然覺得自己長大了。長大了，就意味著不能事事如願了。他習慣於遵從母親的意志，在上大學的問題上，他只有繼續無條件服從。那一場大哭，只是夢醒後的餘悸，回到現實，他還是得做該做的事情。

　　第二天，舒曼又回到了他待了七年的中學校園，這天
是假日，學校裡空空蕩蕩。他信步走著，那高聳的紅色教
學樓中隱隱傳來樂隊排練的音樂聲。舒曼凝神聽了許久，
只有過來人才聽得出那樂聲裡蘊含的歡喜悲憂。直到暮色
沉沉，斜陽消盡了它最後一抹餘暉，他才慢慢走回家去。
不知何時，兩行清淚已悄然而下。

　　歷史在這一刻驚人的相似。當年老舒曼在父親苦口婆
心的說教後，屈從於現實的壓力，從此他身上的藝術才能
被湮沒。那麼小舒曼到底會走向何方？他會不會重演父親
的悲劇呢？讓我們拭目以待。

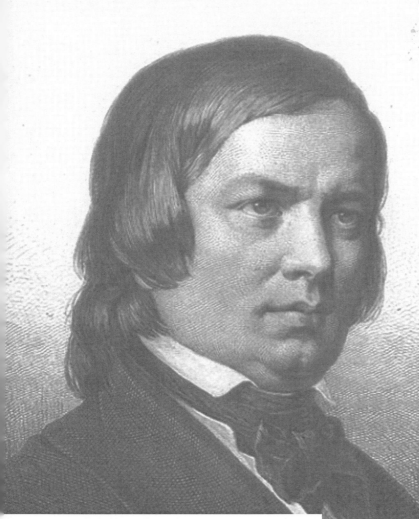

第 2 章　大學生活

不合格的法律系學生

　　中學畢業之後的那個暑假，舒曼過得很是愜意，他在日記中寫道：「如今學校在我的身後，而世界在我眼前展開。當我最後一次走出校園時，不禁潸然淚下，但傷感之中仍不掩雀躍之情。而今真實的自我必須走出來展現自己的才華。」

　　在前往萊比錫之前，他得先安排好住所。舒曼嫂子的哥哥莫里茲・塞梅爾，把自己公寓的房間空出來一間給舒曼，他非常高興接受了。

　　接下來，他透過摯友弗萊施西格，認識了一位海德堡大學法律系的猶太學生吉斯伯特・羅森。第一次見面，兩人就像認識了很久一般攀談起來，不時發出爽朗的笑聲。弗萊施西格很是不解，之後他問舒曼怎麼回事，才知道原來舒曼和羅森都是尚・保爾的狂熱崇拜者。正是文學，讓之前的生活軌跡毫不相同的兩個年輕人，如此迅速的心靈相通。

　　藝術的魅力是多麼驚人！

　　興奮至極的舒曼立即邀請這位新朋友一同回他的老家茲威考，參加舒曼哥哥尤里烏斯的婚禮。兩人在一起度過了兩週愉快的時光。

　　接著兩人啟程去巴伐利亞，把該地的山林和古堡玩了

個遍，一路從慕尼黑走到海德堡。舒曼與羅森乘坐馬車旅行，到達的第一站就是拜羅伊特，這是尚·保爾的故居所在地。兩個文學迷到了自己敬仰的大師生活過的地方，簡直興奮得手足無措。最後還是羅森清醒些，他們找到了大師的遺孀，從她那裡得到了偶像的畫像，並且向她打聽了尚·保爾生前常去的地方。接著兩人又到了奧格斯堡，在那裡他們見到了舒曼父親的密友——化學家庫勒醫師。

醫師的女兒克拉拉·庫勒十分迷人可愛，舒曼一下子就喜歡上了這個女孩。兩人在庫勒家中度過了好幾個美妙的夜晚。後來他們又拜訪了在慕尼黑的著名詩人海因裡希·海涅。可是海涅的態度並沒有想像中的那麼熱情，最終兩人悻悻離去。就在慕尼黑，舒曼不得不與羅森分道揚鑣。

他十分感傷，又一次陷入了習慣性的憂鬱之中。

不久舒曼終於正式動身前往萊比錫——這個改變了他一生命運的城市。

馬車緩緩前進。萊比錫的景色如同一幅精緻的畫卷，在舒曼眼前慢慢展開。灰色磚石砌成的房屋傲然矗立，呈現出莊嚴肅穆的風格。歲月的流逝並沒有讓這個城市衰敗下去，而是給它注入了一股成熟的氣息。縱橫交錯的街道上人群熙熙攘攘，小商販們大聲吆喝著；有個賣水果的小販與顧客老太太吵得面紅耳赤；街邊露天小酒館中，有一

群人圍在一起，大概是在看兩個壯漢扳手腕什麼的；有個披頭散髮的小提琴手，在陶醉的拉著琴，不時有一兩個人停下腳步聽一陣，丟進幾個硬幣到他的破帽子裡；學生們腋下夾著書本，三三兩兩有說有笑；貴族模樣的紳士和他的太太，坐著豪華馬車風馳而過；慢慢前行的車輛上裝載著大桶啤酒，更多的是成捆的，剛剛出版的書籍 —— 這個城市對於知識的自覺追求，是當時德國其他城市所難以企及的。

　　萊比錫本來是繁榮的商業中心，以書店、印刷業和圖書館著稱，它的音樂活動直到 18 世紀才慢慢興盛起來。在舒曼來到這座城市之前，「西方音樂之父」約翰·賽巴斯蒂安·巴哈 (Johann Sebastian Bach)，在萊比錫的聖·托馬斯教堂任歌詠班領唱長達二十七年，直至去世。偉人的引導不可小覷，起初上層社會人士家中，或是咖啡館中常舉行小型音樂會和獨奏會，後來參與音樂活動的人越來越多，成立了演奏協會。萊比錫也成了當時德國音樂界當之無愧的引領者。

　　初到萊比錫的舒曼心情十分複雜。他是寄託了母親的希望來這裡學習法律的，可是空氣中充溢著的音樂氣息不斷撩撥著他的心弦。他對自己說：「羅伯特啊羅伯特，這裡不就是你仰慕已久的音樂之都嗎？這裡不就是你實現自

己音樂夢想的地方嗎？還猶豫什麼呢？快加入到這充滿青春活力的大合唱中吧！」可是夜深人靜之時，他又不禁想到母親的諄諄教誨，內心又會對自己說：「羅伯特！你怎麼可以這麼不懂事？你是為了什麼到這裡來的？你不想讓母親高興嗎？」這兩種矛盾的想法一直在他的腦中盤旋，使他很是苦惱，不知道該怎麼辦好。

　　入學的那一天，當他心情沉重地在報名表上填上「萊比錫大學 —— 法律系 —— 羅伯特・舒曼」時，握著筆的手不知怎麼顫抖起來。那一瞬間，舒曼感到自己彷彿墜入了一個沒有底的洞穴之中，他的周圍沒有一個可以幫助他的人……他再也無法抑制自己強烈的感情，立刻飛奔回住處，拿出信紙，暴躁的寫下了這樣的話：「我來了，沒有嚮導，也沒有父親或者老師，茫然投身於人生未知的黑暗之中。弗萊施西格，我親愛的朋友，你必須支持我，在逆境中陪伴我，在失敗時幫助我。」

　　在萊比錫大學，舒曼盡了自己最大的努力，也無法適應法律系學生的生活。他生性憂鬱內向，雖然中學時參加過演講類社團，但是隨著年齡的增長，他越來越感到自己話語的無力，只有音樂才能恰如其分表達自己內心的感情。那些老師和同學在課堂內外口若懸河、滔滔不絕，辯論著各種無聊至極的話題，此時舒曼只在旁邊靜靜的聽。

每當這時，他總是會想起自己那美麗的家鄉，想起自己童年無憂無慮的生活 —— 而這些都恍如隔世。

　　家鄉的優點只會襯托出萊比錫生活的缺點，有一次他實在無法忍受了，便對朋友傾訴：「這裡很難接觸到大自然，一切事物都經過了人工的修飾，沒有山谷或者是森林，讓我忘記自己的存在。除非是把自己關在房間裡，否則沒有地方可以獨處，只能任憑無休無止的噪音在樓下沸騰。唉，為什麼我們總是在幸福遠離後才會追念它？為什麼掉下的每一滴眼淚中都飽含著逝去的歡樂呢？」

　　弗萊施西格看到了他的現狀，建議他不用真的去聽課，先做做樣子給母親看好了。舒曼覺得這主意不錯，於是在寫給母親的信中說了個謊：「我只能在課堂上機械的做筆記，但是放心好了，我會經常去聽課。」但是在另外一封信中，他悄悄向羅森透露了真相：「其實我一節課也沒去上。」

　　舒曼不去上課，埋首於熱愛的藝術之中，有一陣還模仿尚・保爾的自傳小說《霍特多魂》裡的英雄人物古斯塔夫。他也每天練習鋼琴，譜寫了十一首歌曲獻給他的三個嫂嫂。其中有兩首一直被認為是為一個並不存在的詩人艾克特的詩歌《思慕》和《牧童》譜的曲，其實這是舒曼自己的兩首詩。另外一首是為拜倫（George Gordon

Byron）的《哭泣的女郎》譜的曲，一首是為歌德的《漁夫》譜的曲，五首是克爾納（August Friedrich Kellner）的詩的譜曲：《剎那覺醒》、《覺醒頌》、《致安娜》之一、之二和《在秋天》，還有兩首是為雅克比的《回憶》和《悲嘆》譜的曲。後來他把這些作品一齊寄給布魯斯維克的音樂總監、作曲家哥特洛伯·維德拜因求教。

很快從維德拜因那裡來了回信：「你的歌曲的確有不少缺點，但是我認為那並非與生俱來的天性中的醜惡，而是因為你太年輕，這是可以諒解的。而曲中不時閃耀著的詩意和真誠的光輝，才是讓我高興的主要原因。」舒曼讀了之後喜笑顏開，他生平第一次感受到了被音樂界的「大人物」認可的愉悅：「哦！果然只有音樂、只有鋼琴才能傾訴我心裡所有難以言說的感懷啊！」

儘管這些歌曲沒有得到出版，但是舒曼在後來的作曲生涯中將其中的《致安娜》之二用於《鋼琴奏曲》Op.11中；將《在秋天》用在 Op.22 中；將《牧童》用在《間奏曲》Op.4/4 中，從中我們可以窺見舒曼對這些歌曲的珍視。寫完這些曲子之後，舒曼在很長時間內都沒有創作歌曲，直到結婚的那年，他才又提起筆，創作了充滿美妙情思的歌曲。

受到了維德拜因的鼓勵，舒曼更加奮不顧身一頭紮進

音樂的海洋。他慢慢開朗起來，在同學中發現了一位小提琴手和一位大提琴手，三人常常一起演奏鋼琴三重奏到深夜。彈奏鋼琴時，舒曼可以忘卻所有的煩擾，他的思緒經常會回到中學時代，他彷彿可以聽見他組織起的那個小樂隊演奏的旋律。

懵懵懂懂的舒曼當時並沒有意識到，他的眼前就有一條光明的道路，通往前無古人，後無來者的事業和愛情的巔峰。

天才少女也有煩惱

「我叫克拉拉‧維克（Clara Wieck），西元 1819 年 9 月 13 日生於萊比錫。」

這是克拉拉‧維克日記的第一段。剛生下的小嬰兒當然不會說話，這本日記是她的父親弗雷德瑞克‧維斯（以她的口吻寫下的，直至她可以自己寫日記。如同這本日記一般，克拉拉的人生，從一出生就被父親計劃好了。

為何這位父親如此看重女兒的前途？讓我們看看維克家發生了什麼事。

西元 1814 年～ 1815 年間的格萬特豪斯音樂會上，一位二十九歲的青年鋼琴教師一鳴驚人，他就是弗雷德瑞克‧維斯。他的裝束一絲不苟，神情剛毅嚴肅，演奏時極

為專注投入，彷彿生命中除了音樂和鋼琴之外再沒有別的了。會場中的人們紛紛向他投去了尊敬，而又帶著幾分敬畏的目光，一位音樂家評價他說：「這個人必定成大器。」

實際上，維克完全應該受到人們的尊敬，他是徹頭徹尾的自學成才。維克的出生地是個連像樣的樂隊都沒有的小村子，正是他的才華和勤奮，才讓他在萊比錫的鋼琴界逐漸有了名氣，也交上了一批音樂界的朋友。西元 1816 年，當時聲名鵲起的維克認識了一個叫做瑪麗安的女學生。她只有十九歲，年輕美麗，還是一個女高音歌手。她家學淵源，爺爺曾經是格萬特豪斯樂隊的首席長笛手，父親則與維克熟識。這樣的人，對於一心追求事業成功的維克來說，無疑是最好的結婚對象。於是兩人在眾人的祝福中順理成章結成了夫婦。

西元 1819 年，他們的第二個孩子出生。維克對這個小生命的降臨簡直要喜極而泣了，因為第一個孩子之前夭折了。

他為這個可愛的女嬰取名為「克拉拉・維克」。

「瑪麗安，你知道嗎？我最宏偉的夢想，就是培養出一個前無古人，後無來者的偉大鋼琴家。我們的孩子，就是我最好的實驗品，我一定要盡我所能教她鋼琴。哦不！她根本不是什麼實驗品，她已經是一個傑作！一個偉人！

啊，瑪麗安，我已經想到十年後的一個鋼琴神童的樣子了！二十年後她則成了……」

維克滔滔不絕說著，躺在床上的妻子茫然望著黑漆漆的天花板，不知道應該感到高興還是悲傷。人生如果只是按照劇本寫的那樣一步一步執行，那又有什麼樂趣呢？可是她又不能打擊丈夫的美好願望，只能在心裡默默祈禱自己的女兒健康成長。其實她去世後如果在天有靈，一定會感激丈夫的所作所為的。因為直到今天，我們還在為歐洲音樂史上曾經有過克拉拉，這樣一位重要的女音樂家而感到驕傲。德國發行的西元 1996 年版 100 馬克上，就印上了克拉拉・舒曼（Clara Schumann）的頭像，這是多麼無上的榮耀啊！

但是西元 1824 年，在克拉拉的兩個弟弟阿爾文和格斯塔夫相繼出世之後，這對夫婦分手了。瑪麗安再也不能忍受丈夫近乎偏執的家庭觀和事業觀了。他的心中只有「事業」。

兩個大字，妻子和孩子的存在只是為了給這兩個大字添彩，因此他總是強迫她們，按照上層階級應有的姿態出現在公眾面前。一年後，瑪麗安就改嫁給了巴格歐，遷到柏林居住。

父母離婚時，克拉拉才四歲零八個月，根據法律判決，

瑪麗安只能把孩子撫養到五歲，之後孩子就歸維克撫養。

　　失去克拉拉的這四個月對於維克來說可謂如坐針氈，四個月不能彈琴，這是給一個鋼琴家判了死刑！維克顯然已經把女兒當作一個成熟的鋼琴家來培養了。到了克拉拉剛滿五歲的那個星期，維克就迫不及待跑到前妻那裡接回了女兒。

　　克拉拉很快重新熟悉了在父親身邊的生活。在父親的精心栽培下，她的琴藝日益精進。在學會寫字之前，她已經學會了另一種語言：音樂的語言。在還沒認全字母表和數字時，她就可以流暢自如的讀出樂譜。女兒的進步並沒有讓父親沾沾自喜。在培養鋼琴家方面，維克向來擁有清醒的頭腦。弗雷德瑞克・維斯的學生應該能夠對音樂作出自己的獨特理解，應該成為有個人風格的鋼琴家，而絕非平庸之流。他深知達到這個目標對於克拉拉來說，還是稍稍顯得早了一些，所以他非常重視培養女兒彈琴的興趣。

　　另外維克還主張把生命的血液注入音樂中去，這種理念在當時的鋼琴教育界十分先進，可以說直到現在還是音樂界的共識。

　　克拉拉接受了父親既嚴格又有針對性的教育後，進步更為神速。

　　在克拉拉學琴的第三個年頭，她的琴藝已經能夠讓所

有見到她的人，倒吸一口冷氣。維克十分欣慰，他找來七個格萬特豪斯樂手給女兒伴奏，讓女兒參加了一場私人排演。那個坐在舞臺中央穿著裙子的小女孩，彷彿是音樂之神創造的一個奇蹟。她的指尖流淌出空靈的旋律，如同可以被人看見的一顆顆小星星，在調皮的向人們眨眼，卻又轉瞬即逝。臺下聽眾們都像被施了定身法一般，一動不動，靜靜觀看這個奇蹟的發生。表演結束，克拉拉跳下琴凳，微笑著像一個真正的女鋼琴家一樣提起裙子屈膝施禮，有模有樣。觀眾們這才回過神來，繼而報之以極為熱烈的掌聲。這一仗打得真漂亮！在後臺的維克，也情不自禁為女兒的精彩演出鼓起掌來，臉上露出了平日裡難得一見的微笑。

　　從此克拉拉就在父親嚴密的安排下，周旋於各種演出場合。她漸漸學會如何掌控並不合手的鋼琴，如何在演奏稍有瑕疵之時冷靜下來，如何在眾人異口同聲的叫好聲中保持謙虛謹慎。不到十歲，克拉拉已經儼然是一位成熟的鋼琴家，假以時日，她將會有怎樣驚人的成就呢？所有人，包括維克，都在揣想這個孩子的未來。可是她畢竟還是一個孩子，她時不時會在父親不注意的時候，偷偷撫摸一下她的小貓，因為她用於遊戲和玩耍的時間實在是少得可憐。

　　儘管父親在她不到九歲的時候娶了一位新的夫人，可

是這個新媽媽並不能給予她什麼精神上的關懷。對此我們並不能怪罪這個繼母，她才二十三歲，實在太年輕，而且對音樂一竅不通。小小年紀便遊走於成人社會的克拉拉，顯然比同齡的孩子要成熟得多，在她面前，這個溫柔和藹的繼母更像是一個姐姐。

我們的小克拉拉是多麼可憐！她的父親是她的老師，注定不能成為她的知己，而她的兩位母親都沒有辦法真正理解她的心聲、她的音樂，她的弟弟們又太小了。在社會各界的掌聲和鮮花的背後，克拉拉多麼渴望擁有一個真正的靈魂上的朋友啊！這樣的朋友不需要太多，只要一個，只要能夠聽懂音樂，聽懂她作為一個正常小女孩頭腦中有的想法，就足夠了！

舒曼和克拉拉初識

終於有一天，克拉拉心靈的大門被一個毫不起眼的來訪者敲開了。

西元 1828 年 5 月的一天早晨，輪到弟弟阿爾文練習小提琴了。為了不互相影響，姐弟幾人總是錯開練琴的時間。克拉拉同往常一樣在客廳裡看書，順便準備迎接隨時可能到訪的客人。

她讀書讀得正入迷時，門鈴響了。她照例跑去開門。

　　門口站著一位不到二十歲的紳士。他看到了克拉拉，一瞬間有些許驚訝，隨後很快恢復了和藹的面容：「維克小姐你好！在下就是前些天約好，拜訪維克老師的羅伯特‧舒曼。」

　　「好的，舒曼先生，請您在客廳稍等一下。」

　　「就叫我羅伯特吧！」這位一頭金色鬈髮的年輕人一邊脫帽，一邊爽朗的笑了起來。

　　趁著克拉拉去叫父親的時間，舒曼打量起了這個房間：厚重華麗的裝飾讓他想起了，自己小時候居住的大房子，當中的茶几上堆了厚厚一疊還未拆封的報紙和信件，旁邊的小沙發上則零散放著幾本故事書和樂譜。舒曼隨手拿起一本樂譜，是他極為崇敬的貝多芬的 c 小調第八鋼琴奏鳴曲《悲愴》。這首曲子並不難，他在上小學時就曾經練習過，令他震撼的是譜子旁邊寫了很多筆記，筆跡非常稚嫩，可是細看內容卻令人耳目一新。舒曼貪婪的閱讀起來，漸漸沉浸到了一個充滿歡聲笑語和奇思妙想的世界中，甚至沒有察覺到維克已經站到了他的身邊。

　　「你果然還是喜歡貝多芬啊！」維克的聲音讓舒曼突然驚醒，他意識到了自己的失態，窘迫的笑了笑。「沒關係，羅伯特，請到我的工作室去，讓我們繼續上一次的討論吧！」舒曼放下譜子，隨著維克走了進去。他邊走邊微

笑著睨了一眼一旁的克拉拉。這回輪到克拉拉小小的臉上寫滿驚訝了 —— 她很少看到父親這麼親切對待來訪的年輕客人。

原來舒曼到達萊比錫的第三天，就在朋友卡魯斯博士家見到了維克。卡魯斯夫人曾經在茲威考附近的小鎮上與舒曼合作過，對於這次重逢，她非常高興。她深知這個青年人的才華，當聽說舒曼將要學習法律時，她微微蹙起眉頭：「律師？羅伯特，我打賭，你不是做那行的。但是現在就別管那麼多了，讓我們先享受一下音樂的樂趣吧！」

她將舒曼帶到客廳裡，這裡正在舉辦音樂沙龍，所有人或站或坐，都在聚精會神聽一位威儀的中年男人的發言。

「……我是前年拜訪貝多芬的，那時他已經完全聽不見了，在座的都知道。我們就用筆和紙來交流。哦，多麼可憐又多麼頑強的人啊！我現在還記得他眼中火一般的熱度，像要燃燒一切似的！他跟我說：『我們的時代需要心靈的力量，我們要透過音樂來給可憐的人類以勇氣。藝術的目標應當是自由和進步。因此您在指導學生的時候，不要因為一兩個小節的錯誤而打斷他，應該注意培養他的音樂意識和風格，這才是真正的藝術，不是技術！』 —— 托他的福，我在教女兒時理念也改進了許多，少走了不少

彎路。」

「恕我冒昧，我能說說我的看法嗎？」沒等卡魯斯夫人介紹，舒曼就忍不住走上前去發表自己的意見了，「據我的觀察，對於絕大多數人而言，貝多芬就像是一本沒有打開的書。那些所謂的樂評家看重的，不是他的偉大氣魄和嚴格的作曲法，而是他打破常規的地方。他們總是盛讚他對於常規的超越，實際上卻連常規是什麼都沒有搞明白……」

等他說完，這位中年人就站起身來，向他伸出了手：「您好，我是弗雷德瑞克·維斯，不知您是否可以單獨與我談談您所知道的音樂。」—— 這位中年人，正是在萊比錫人人皆知的鋼琴教育家維克。

初次上門拜訪維克之後，舒曼成為了維克的學生，他很快就與這一家人都熟悉起來。在老師家中舉辦的音樂沙龍和小型音樂會上，舒曼痛快的拋棄了「法律系學生」的身分，戴上了「活躍分子」的帽子。他抽空創作了一首鋼琴三重奏，在維克家的舒伯特專場音樂會上舉行了首演，從此在萊比錫的音樂界逐漸小有名氣。

隨著舒曼登門次數的頻繁，維克一家發現他們越來越離不開這個年輕人了：他的熱情和活力，讓這個在維克強權統治下的家庭有了更多的生活樂趣，尤其是克拉拉，

她最需要在日復一日的枯燥練習中，舒緩一下緊張的神經了。

但是最初兩人相互之間並沒有很深的交流，在舒曼的印象中，克拉拉總是「坐在高高的桌子邊上，把頭埋在幾頁紙之中，不時地抬起那雙又黑又大的眼睛，偷偷窺視我」。

每次看到這個奇蹟般的小女孩，舒曼總是能夠感受到一種無名的壓力。眼前就是名師和他的高徒，就是舒曼的榜樣！此時的舒曼，一心想著要從維克老師那裡獲得更多的知識。

但是不管怎麼說，在接觸了一段時間之後，舒曼和克拉拉還是慢慢變成了志同道合的好朋友。在克拉拉眼裡，這位高高的大學生平易近人、開朗熱情，但有時候因為不得不面對法律系課業的壓力，他憂傷的眼神中會傳出一絲迷惘；他那雙湛藍的眼睛裡，寫滿了對生活的愛意和熱情；那清澈的雙眸中，映出了萊比錫的朝陽和晚霞，映出了四季的更替和人世的變遷。有的時候，他會沉默很久，彷彿有千言萬語難以言說；有的時候，他來了興致，便會滔滔不絕向人背誦起，他小時候就熟知的優美詩篇。

而在舒曼眼中，克拉拉也不僅僅是一個小女孩，更多的時候，她更是一個精靈。無論是她靈活的手指，還是嫻熟的技巧，或是獨創的見解，都讓舒曼在汗顏的同時，暗

暗下定決心要努力超越她。與這樣一個可愛的精靈在一起，舒曼的快樂是無可言說的。一次，他在給母親的信中寫道：「看她剛才還蹦蹦跳跳，過了一會兒，卻變得一本正經，好像花朵綻放嬌豔無比的花瓣似的。當我看著她展現她自己擁有的瑰寶的時候，就感到無上的快樂。」

此時的兩人，與其說是心靈相通的摯友，不如說是悲喜與共的夥伴。直到西元 1830 年，我們才在克拉拉的日記中看到了「舒曼先生」的稱呼。在之後的很長一段時間裡，舒曼都被克拉拉以這種方式小心翼翼稱呼著。

就這樣，舒曼和維克一家的故事緩緩拉開了帷幕。

決定命運的三封信

雖然舒曼在萊比錫的日子還算過得去，但是一年後，他開始有些厭倦這日復一日的「墮落」生活。畢竟母親是希望他能夠在法律系學有所成的，可是他把絕大部分的時間和精力都貢獻給音樂了。維克的教學模式在他眼裡是「沉默、冰冷、周全而又需要節制的技巧」，這讓他感到很不適應。但是頻繁的音樂沙龍和與上層人物的交往，也讓舒曼獲益匪淺。這一時期，他只寫了一首 c 小調鋼琴四重奏和八首鋼琴二重奏波蘭舞曲。

除了對目前生活的不滿，好友羅森和在海德堡的日子

也讓舒曼念念不忘。不久機會來了，一位寫作音樂美學的法律系教授朱斯圖斯‧提博恰好在海德堡講學。西元1829年5月，在徵得了母親和監護人的同意之後，舒曼轉入了海德堡大學繼續攻讀法律。他隨身帶了一副無聲鍵盤，有空就拿出練習。克拉拉的影子在他的腦海中揮之不去，他默默想著，我可不會輸給你的！

　　一到風景如畫的海德堡，舒曼就詩興大發。「你呀！我明亮的小海德堡，你是如此的可愛、純真而美妙。如果萊茵河和兩旁的岩丘是健壯的男人，那麼內卡爾山谷就是傾城傾國的美女。」原本是想用功學習的他，此時也拜倒在美妙的大自然面前。他打定主意，如此寶貴的青春，不能這麼白白浪費在無聊的法學上！懷著些許的負疚感，舒曼又一次寫信欺騙母親：「直到現在，我才了解到法學真正的價值，以及它如何幫助人類獲得所有最崇高的利益。」之後，他就盡情享受起這裡的生活來。

　　海德堡的音樂水準比不上萊比錫，因此舒曼在當地很快就成了音樂界炙手可熱的紅人。在給維克的信中，他「以適當的謙虛」承認自己比「海德堡所有的鋼琴家都彈得好」。當他受邀在一位公爵夫人面前演奏童年時代，曾經公開演奏過的《亞歷山大變奏曲》時，喝彩聲和要求他返場的聲音讓後臺的他興奮不已。

維克一家在舒曼心中播下的音樂種子在海德堡生根發芽，茁壯成長。他在出入各種名流聚會的閒暇，譜了一些新的曲子，其中有一首變奏曲很特殊，是舒曼的字母遊戲。原來在曼海姆的舞會上，舒曼遇到一名叫做阿貝格（Abegg）的女孩，發現她的名字恰好可以轉化為音名，於是就以 A、降 B、E、G、G 五個音譜創作了一首變奏曲。這種字母遊戲貫穿了他的整個創作生涯，這個例子最為典型。

提博這個老師雖說教授的是法律，可是在音樂上的造詣也頗為深厚。一次，有位歌唱家在他家中演唱亨德爾的神劇時，他熱心的擔任起了鋼琴伴奏。舒曼坐在一旁欣賞，驀然間，他看到提博銀髮下的雙眼裡，豆大的淚珠不停滾落。一曲終了，提博含著微笑靜靜走向他，無比感動的緊緊握住他的手。那一刻，舒曼內心受到了極大的震動，他甚至懷疑自己這樣的人，不配聽到如此神聖純潔的音樂。

待了快一年的時候，舒曼又開始發起愁來了，他不知道該怎麼向母親和監護人解釋，這一年中他在法律系糟糕的課業。他又一次陷入徬徨不安之中，只是央求母親讓他再在海德堡多待上半年。我們可以揣想到當時舒曼心裡該有多麼難受：兩年多來一直困擾他的前途問題，在海德堡

被重新喚醒！多待上半年，只是把最終審判的時間又推遲了一次。這半年時間裡，不，這將近三年的時間裡，舒曼從來沒有睡過一個安穩覺，從來沒有獲得過真正的快樂和解脫。在遙不可及卻又唾手可得的音樂夢想面前，他只能相信命運的安排。

最終決定性的時刻終於到來。西元 1830 年 7 月 30 日，舒曼寫信給母親：

> 媽媽，早安！
>
> 此刻我的人生無疑是充滿了藍天白雲，然而您知道，這兩年來，我一直掙扎在詩與文之間，或者確切說，是音樂與法律之間。
>
> 不論是現實生活，還是藝術追求，都要全力以赴。
>
> 前者需要勤奮工作，不是像我這樣沒有顯赫的家世、無錢又無能的人所能夠追求得到的。在萊比錫，我只顧著做夢和閒逛，到頭來一事無成。而在這裡，我努力學習，可是無論身處何處，我都會被藝術深深吸引。
>
> 如今的我站在十字路口，不知道何去何從。我有藝術的才能，而且我也逐漸確信，走這條路是對的。
>
> 但問題是 —— 您別生氣 —— 您似乎總是阻礙我的前進。我很理解您的心情，我們也都認同學習藝術前途未卜，但是別忘了我還年輕，我的能力和精力足以把藝術鑽研個透！人的一生只能做好一件事，而我總是對自己說，走

這條路，做到完美吧！我知道這是一場艱難的對抗，但是我信心十足。要是能夠學習音樂，我就立刻返回萊比錫，向我無比信賴的維克老師學習。

親愛的媽媽，如果您不能抉擇，為什麼不親自寫信給維克呢？問問他對我的將來有何建議，也請把他的回答儘快告訴我，好讓我早些離開海德堡。當然，您可以附上我的信給維克。無論如何，我必須要在放秋假之前決定好，才能扔掉一切包袱，重新出發。

我堅信您也一定認為這是我有生以來，寫過的最重要的信。事不宜遲，相信您會成全我的。

再見了媽媽，請不要掛念您的兒子。

母親收到信，立刻按照舒曼的意思，寫了封信向維克請教。維克也極為爽快乾脆回了信。

敬愛的女士：

目前我只能說，我可以保證讓令郎在三年之內，躋身當今一流鋼琴家之列。他將比莫謝萊斯彈得更富有才氣與情感，也將遠遠超越胡梅爾 (Johann Nepomuk Hummel)。至於作曲，魏因利格 (Christian Theodor Weinlig) 無疑能夠滿足他目前的要求。

但是有幾點是必須要說明的：

第一，我承認在教他的時候，經常與他激烈爭辯。

不過在各種異想天開的惡作劇之後，我仍然能夠成功說服

他認識到純粹、精確、流暢、清晰、顯著而又優雅觸鍵的重要性。但是通常來說成果極為有限，在下堂課，我們又得重新開始。以我對他一以貫之的感情，我證明他已經從我身上學到了音樂的特質。

第二，除非舒曼每天都花上一個小時跟我學上一年，否則我不教他。

第三，我相信一位鋼琴大師單是靠授課就足以維持生計，舒曼教琴便能夠生活無憂。

第四，舒曼是否下得了決心，跟魏因利格學習兩年冰冷而又枯燥的音樂理論？他是否能夠像我的克拉拉一樣，每天花幾個小時寫三聲部和四聲部的習作？

第五，假如舒曼不能做到我上面所說的，那麼請問：他要彈些什麼？他又該如何發揮出想像力？最敬愛的朋友啊，別再擔憂，對於此事意氣用事無濟於事，我們只需做好父母分內的事兒，決定權就交給上帝吧！倘若舒曼能夠用他的勇氣和魄力排除我的疑惑，那麼我就祝福他，讓他平靜走下去。但是在他回答我的這些問題之前，您只能等待，別無選擇。

您最忠實的僕人

輾轉接到維克的信後，舒曼高興的失聲痛哭。儘管老師有些懷疑他能否依靠自己的力量，在音樂的坎坷道路上一路前行，但是畢竟他肯定了學生的才華，肯定了舒曼作為一個鋼琴家的發展潛能。從此舒曼再也不用遮遮掩掩，

表達自己對法律的厭惡，可以毫無顧忌奔向音樂聖殿的最高處了。他立刻收拾行裝，於 9 月 24 日重新回到了萊比錫和音樂身邊。

第 3 章　重返萊比錫

住在維克家的時光

　　「終於回來了！我的萊比錫！」舒曼激動的從車廂中探出頭來，抑制不住笑容滿面。這次回到萊比錫還是坐馬車，可是馬車上的人心情已經完全不同，上次是滿腹牢騷，這次則是歸心似箭。這樣一個空氣中洋溢著音樂與詩歌的城市，更重要的是 —— 一個有著維克和克拉拉、有著志同道合的朋友和無數機會的城市，住在這裡多麼幸福！現在，再也不會有任何障礙擋在他和音樂之間。我們親愛的青年音樂家意氣風發，全情投入，住進恩師維克家中更讓他感到前途一片光明。

　　可是好景不長，一天，在聽了克拉拉近乎完美的演奏之後，舒曼突然意識到自己浪擲了三年光陰，便又變得垂頭喪氣，往日的熱情與精力好像瞬間燃燒殆盡。痛苦之中，他唯一喜歡做的就是揮霍無度 —— 舒曼根本沒有預想到將來有一天，自己會因為這樣的斑斑劣跡，而差點與心愛之人失之交臂。

　　目光敏銳的維克在此之前，就對舒曼的才能和個性有了準確的掌握，而現在每日的親密相處，更讓他對這位青年有了更為本質的認識。他並不否定舒曼的浪漫想像和藝術天才，但是糟糕的是，師徒二人格格不入。維克暴躁、尖酸、執拗甚至頑固，舒曼卻任性、敏感而且情緒化，終

日沉迷於菸酒中不能自拔。毫無疑問，維克是一名優秀而要求嚴格的鋼琴教師，他最擅長的就是糾正學生的缺點，但是在桀驁不馴、懶散不堪的舒曼面前，他扎扎實實碰了個軟釘子。所以漸漸的，對舒曼怠惰起來，他將目光轉移到自己精心栽培的女兒克拉拉身上。

敏感的舒曼不可能感覺不到老師的冷落，他有時候彈著彈著就會不由自主停下來。「理想和現實之間為何有如此之大的差距？我現在在這裡做什麼？我最初的目標在哪裡呢？」舒曼忍不住喃喃自語，眼中噙滿淚水，「也許我該再換個環境？為什麼只跟維克老師學習呢？」

憋了一肚子氣的舒曼聽說老師和克拉拉，要在聖誕節時出門巡迴演出一個月，便要求同時和胡梅爾學習。不料維克的反應大大超出他的預料：「舒曼先生，您難道覺得自己的老師不入流？或者是我還不夠盡心盡力？當真如此，您隨時可以離開，去任何您覺得合適的地方。讓別的人處理您的問題吧！逃避我的嚴格要求對您來說不啻為一種解脫！但是我想提醒您一句，那些人或許永遠不能領您走出迷途！」

軟弱的舒曼被維克激烈的言辭震懾了，幾天後他回過神來之時，才提筆給母親寫信：「我不經意間向維克談起自己找胡梅爾學習的想法，但他看得很重，問我是不是不

信任他了，或者是他教得還不夠好。我被他這突如其來的震怒嚇了一跳。但是現在我們又和好如初，而且他以更加友善溫和的態度待我。你根本無法理解他的熱情、判斷力和藝術視野，但是一旦談及他自己，抑或克拉拉的利益，他就粗魯得跟熊一樣。」舒曼對維克在音樂上的深刻見解，和野心勃勃也有了更加深刻的了解。

　　這些變故在我們今天看來，似乎讓舒曼在維克家寄居的日子過得不那麼愉快。可是學業上的失利並不能妨礙人與人之間情感的交流，舒曼敏感多愁的性格最適合表現他心中那滿溢的浪漫情懷。對於十一歲的克拉拉和她的兩個小弟弟來說，舒曼的入住就像是家裡新添了一個成員。與舒曼在一起時，他們可以毫無拘束談論各種話題，而不是像在父親面前那樣畢恭畢敬。

　　每當夜晚降臨，維克一家完成了一天的功課，屋子裡就成了舒曼的天下。他用過去寫詩的熱情編造了一堆稀奇古怪的鬼故事，孩子們興奮的叫聲讓夜晚的屋子也顯得生機盎然。舒曼常常帶著孩子們猜字謎、做遊戲、郊遊野餐，還不時偷偷帶克拉拉去糖果店。站在琳瑯滿目的糖果櫃檯前，愛吃甜食的克拉拉禁不住拉著他上衣的下擺央求他買。

　　舒曼蹲了下來，溫柔撫摸她的頭髮，「哦！我的小克拉拉，一次真的不能吃這麼多糖果，你父母知道了我又該

倒楣了……」「沒關係，這個祕密只有我們兩個人知道。」克拉拉報之以狡黠的微笑，那閃耀著聰慧與愛意的眼波瞬間將舒曼擊倒，他讓步了：「哦，好吧！」

這樣充滿歡聲笑語的日子怎能不令人陶醉呢？不僅是舒曼，克拉拉也在與這位大她九歲的哥哥的相處之中，找到了練琴之外的新的樂趣。她感到自己深深依戀著這個青年藝術家身上的熱情與溫柔而難以自拔。有時她彈著彈著就會想起舒曼微笑的樣子，心中不由得泛起陣陣朦朧的情思。此時她又可曾想到，這個大哥哥將是她終生矢志不渝的愛的寄託？

而舒曼也沉浸於與克拉拉相處的時光，認為這是對靈魂的淨化。正如我們在他給克拉拉寫的信中看到的那樣：「我常常想起你，克拉拉，並非思念朋友，而是向神壇朝聖。」有那麼幾次他耐不住寂寞，瞞著老師，偷偷參加一些毫無意義的交際。回家之後，克拉拉就會溫柔勸他不要再這麼做了。末了，她總是微笑著對他說：「這個祕密只有我們兩個人知道……」

與「鋼琴家」永別

儘管維克可能對舒曼的學習並不太操心，可是這段住在維克家的日子，卻毫無疑問奠定了舒曼一生音樂之旅的基礎。

維克希望舒曼成為全方位的音樂家，堅持讓學生塞下理論性極強的和聲和對位法，舒曼卻一點兒也不領情。他曾向庫布希、海因利希・多恩學習，可是卻根本無法與老師們和諧相處。他向維克抱怨道：「我根本沒有辦法跟多恩相處，他想說服我音樂等於賦格。我的上帝！這只能解釋為人各有其志吧！但我確信理論的訓練將給我正面的影響。先前我對任何事情都只憑一時的衝動，現在我則會更加遵循理念的道路，時不時稍稍停下腳步，環顧四方，看清自己的位置。」

事實證明，散漫的舒曼走「遵循理念的道路」的做法徹底失敗。西元 1832 年 4 月，舒曼失去了他的所有老師。現在這位青年音樂家的手上，只有馬普的音樂理論入門和巴哈的《平均律鋼琴曲集》，特別是後者，它的價值在今天當然被大家認可，可是別忘了，挖掘它的正是孟德爾頌（Felix Mendelssohn）和舒曼！在當時，甚至有很多音樂家都沒有認識到巴哈的價值。

而舒曼這個天才音樂家，對巴哈的理解能力非常人能

及，他曾經在日記中感嘆道：「平均律對我的幫助頗大，似乎對於一個人的整個道德體系有著加強的作用。巴哈真是一個徹底的人，健全，一點也不病態，他的這些作品似乎是為永恆而作。」

與此同時，舒曼也在寫一本名為《大衛同盟》的小說，小說中他虛構了兩個角色：弗洛倫斯坦和尤賽比烏斯。這兩個人物的原型就是他崇拜的尚·保爾的小說《孩提時代》中的攣生兄弟。他們身上寄託了舒曼本人的「雙重性格」：前者熱情衝動、豪放不羈、高傲而又憤世嫉俗；後者靜穆超脫、憂鬱感傷，常常沉溺於主觀幻想。對這兩個文學形象的喜愛深深影響了舒曼的音樂創作，並貫穿其整個創作生涯。

舒曼常常在日記中寫下他們兩人激烈爭辯的談話，到後來，他常常站在一個人的角度上去評價另一個人和其他人的事情。例如他寫日記說：「現在弗洛倫斯坦已經是我的知己了。在小說裡，他真是我自己的化身。」後來他還用這兩個人的名字作為筆名發表文章，甚至給克拉拉寫信時也這麼做。在一封西元 1835 年給克拉拉寫的信中，他寫道：「想必你也知道，弗洛倫斯坦怎樣在鋼琴旁幻想，好像夢囈般自言自語，一會兒笑，一會兒哭，一會兒驟然停止，一會兒又重新開始等等。」署名則是尤賽比烏斯。

西元 1837 年，舒曼又寫了一部由十八首樂曲構成的
《大衛同盟舞曲》，其中每一首樂曲的末尾，都分別標明
弗洛倫斯坦和尤賽比烏斯的名字。此曲集表現的是他與大
衛同盟聚會時談話的情景。他在第九首後寫道：「然後弗
洛倫斯坦緘口不言，卻激動得雙唇顫抖。」最後一首則標
示：「雖說這是多餘，但是尤賽比烏斯又想到了下面一件
事，兩眼放出陶醉的光芒。」

另外在他的得意之作《f 小調鋼琴奏鳴曲》上也有這樣
的題詞：「獻給克拉拉 —— 弗洛倫斯坦和尤賽比烏斯。」

舒曼對這兩個虛構的角色有著如此持續而濃烈的愛，
這也是對真善美和自己的完美人格的幻想和著迷。

西元 1831 年，他寫了一組鋼琴諧謔小品《蝴蝶》，
靈感來源於尚·保爾的小說《年少氣盛的歲月》中的假面
舞會，描寫的是沃爾特和伏爾特兩兄弟，在一次舞會中透
過交換服裝，來試探他們倆都愛著的威娜真正愛的是哪一
位。這個題目很是貼切，因為這部組曲中的十二支曲子，
幾乎都經歷了一個精巧的變化過程，如同蝴蝶的幼體一步
步蛻變成美麗的蝴蝶的過程一樣。曲中的一些片段極富描
寫性，例如：北極光的天空充滿了第二曲的交叉和曲折音
型，第三曲中無修飾的八度曲調描繪了尚·保爾的「最吸
引他並讓他吃驚的一隻大靴子，自己打扮得漂漂亮亮的在

周圍滑動」。——舒曼自己得意的將之稱為「升 f 小調的七里格靴」。這個組曲的最大亮點是其結束曲，鐘響了六下之後，狂歡的聲音逐漸消失在遠處，在終止式之前舒曼一個音一個音減去屬七和弦。這種手法如此新穎，以至於很多人對曲子的形式迷惑不解，而作曲家本人則在西元 1831 年的日記裡，預見到了這種情況：「快速變化和五彩繽紛的顏色，讓聽眾覺得前一頁仍留在腦海之中，而演奏卻已經結束了。《蝴蝶》中的這種『自我消失』可能會招來批評的聲音，但我肯定它不是庸俗平常的。」

但是天才的光彩是不可能被長期埋沒的。不久，最有洞察力的評論家、詩人格利爾帕澤聽了這組曲子的演奏後，評論道：「一個人若能夠獨立自主，不依賴他人，總是好的。我們頭一次看到這位年輕的作曲家身上的才華，他在同齡人中鶴立雞群。他並非學院派，完全從自己身上尋找靈感，卻從不因異於他人而沾沾自喜，反而為自己創造出了一個理想的新世界，幾乎不顧一切沉湎其中，有時候還帶有極富原創性的奇異。」

此時的舒曼嶄露頭角，即將成為一顆冉冉升起的新星。但一件不可預料的悲劇的發生，提早結束了舒曼作為鋼琴家的生涯。事情是這樣的：克拉拉的巡迴演出刺激了舒曼，他可能是從剛剛開始流行的鋼琴技術輔助器那裡得

到啟發，想借助外力使手指「等長」，便從天花板上吊了一根繩子拴住一根手指，讓其餘手指擊打琴鍵。結果十分駭人，他的右手兩條肌腱受到了永久性的損害，他再也無法公開演奏了。

任何身體器官的損傷，對於一個藝術家，不，對於任何一個人來說，都無異於晴天霹靂。對於一個鋼琴家來說，手指的損傷更是讓人痛不欲生。而對於那麼敏感柔弱的舒曼來說，不能彈琴意味著什麼，恐怕也只有當事人自知了。

七年後，舒曼寫信給克拉拉說：「哦，上帝啊！為何你偏偏要如此待我？在我的心中，那麼完整而又鮮活的音樂，如今卻只能用不聽使喚的手指，結結巴巴、痛苦不堪彈出來，真是太可怕了！今後我就要為此受苦一輩子了！」

然而從另一個角度看，這件事又不妨理解為對音樂家的考驗。貝多芬在耳聾之後，才寫出了最華美雄壯的交響曲，帕爾曼有腿部的殘疾，手上卻流淌出無比溫情的琴聲。上帝剝奪了舒曼彈琴的樂趣，該是有多麼嫉妒他過人的才華啊！而且，作為補償，上帝賜予他美麗而聰慧的克拉拉伴隨其一生，為他的作品作出最權威的詮釋。這是音樂史上任何一個音樂家，都不能望其項背的無上幸福！假

如讓晚年的舒曼在彈琴與克拉拉之間選擇，他肯定會毫不猶豫再一次選擇克拉拉！

我們不難想像，在克拉拉不在的日子裡發生的這一悲劇，會讓舒曼如何的消沉而難以自拔，那曾經響起輝煌樂曲的鋼琴，在他面前永久合上了。現在任何外在的影響都不能打動他了，本來就沉默寡言的舒曼把自己封閉得更加嚴密。

但是俗話說得好，年輕就是資本。年輕人總是習慣於向遠方眺望，事實上，舒曼果然如我們所想，很快振奮了起來。既然音樂王國中已經不再有他作為鋼琴家的位置，那麼他要以一己之力，建立起一座充滿浪漫樂思的聖殿。

他確信，身為作曲家的內在價值，是他「人生的目標」。舒曼寫信告訴母親自己的生活：「清晨大約五點，我從床上魚躍而起，記帳、寫日記、寫信、看書、作曲。午飯後就讀法文書，或是看報紙。我已習慣三點到六點散步，通常是一個人走到美麗的康奈維茲。我向你，也向我自己說：『只要你可以接受生活的單純與清醒，並適當節制慾望，就能活在天堂中。』六點鐘回家後就開始作一些即興練習，快到八點才與肯佩爾和沃爾夫共進晚餐。」

舒曼自信滿滿，向著作曲家的勝利之峰進發。

舒曼手指受傷原因的新說法

舒曼的手指因「從天花板上吊一根繩子拴住一根手指」
導致手指受傷，只是音樂史上的傳統說法，實際上到底
發生了什麼，我們現在已經不得而知。很久以後的西元
1889 年，克拉拉卻有一個與之矛盾的說法：舒曼因在
一部假鍵盤上練習而導致右手食指受傷。現在的新說法
則是：舒曼是為了醫治梅毒，服用 19 世紀常用的水銀，
而損壞了他的神經系統。梅毒其他的症狀後來會逐漸明
顯起來，包括感覺遲鈍、口吃耳鳴、眩暈甚至死亡。

舒曼所在的那個時代，梅毒是頗為流行的一種傳染病，
著名的作家福樓拜（Gustave Flaubert）曾說：「梅毒
這種東西，誰都或多或少攜帶著它。」後來人們甚至逐
漸相信，神經性梅毒引起的大腦損傷，實際上會激發原
創性的思想或原創性的藝術。這種想法在人類已然進入
到文明高級階段的 1920 年代仍有餘波：E.M. 西歐朗幻
想發現已經染上梅毒，由此被給予了富於天才般超常創
造力的數年光陰，然後就精神崩潰而陷入瘋狂之中。結
合舒曼晚年精神失常的情況來看，這一說法看起來似乎
很有說服力。

《新音樂雜誌》

舒曼在萊比錫學習音樂的同時，也結識了一批同好。

每當夜晚降臨，他們總是在餐館或者家中談論音樂和藝術。

這些年輕人對於保守的新聞界，不約而同嗤之以鼻。最後大家決定創辦一份前衛的新音樂雜誌，來宣揚浪漫主義音樂的成果。西元 1834 年 4 月，注定影響歐洲音樂史進程的《新萊比錫人音樂雜誌》問世。第一任編輯上任不久即因病辭職，接替他擔任總編和主筆的便是舒曼。

當時德國樂壇上到處都是剛愎自用、驕傲自滿的作家，各種書籍雜誌中充斥著他們晦澀浮誇、使人昏昏欲睡的評論。舒曼對此極為不滿，他在社論裡一再聲明，這份音樂雜誌是要保護作曲家免於遭受「偏頗的抑或是虛偽的批評攻擊」，「讓大家注意到過去的彌足珍貴但很少被人過問，甚至被人淡忘了的音樂作品，同時也注意到那些值得鼓勵、默默無聞的天才作曲家們」。他決心和志同道合的朋友們以這份雜誌為陣地，向原來樂壇腐朽庸俗的風氣發起進攻，朝著自由、仁愛、美好的境界前進。

為此舒曼向大眾隆重推出了他小說中的形象「大衛同盟」。此時的同盟成員，不僅僅有他虛構的兩個他自己的

化身，他身邊的甚至是過世的朋友都加入了這個同盟。他開玩笑說：「莫札特和白遼士都是偉大的一員。」以這個同盟成員的筆名發表文章，不僅僅是出於好玩，更重要的是，大衛同盟的成員對於音樂有著共同的信念和理想——他們是「同心協力與藝術和生活之中的因循守舊、墨守成規以及市井習氣，作鬥爭的藝術家們」。

在舒曼的努力下，古典音樂大師的價值被重新發掘。

他尤其推崇樂聖貝多芬，在為貝多芬的《為丟掉一分錢而憤怒》寫的短評之中，他把自己善於冷嘲熱諷卻又鞭辟入裡的風格發揮到了極致：「那些以『貝多芬門徒』自居的人們啊，僅僅看到了第九交響曲的作者在星群之間飛翔，僅僅看到了他擺脫塵世超然入聖，卻沒有睜大眼睛發現，貝多芬的旋律都是以普通人的具體生活為基礎的。他像參天大樹一般，樹頂枝葉繁茂、高入雲端，但是那根卻深深紮在他所熱愛的土壤之中。」

當時的大多數人都知道舒伯特是個歌曲作家，卻不知道他在大型器樂作品上的成就。而我們現在對舒伯特的認識，很大程度上要感謝舒曼的努力。西元 1838 年，舒曼前往奧地利的維也納，在那裡，他有了一項足以名留青史的重大「發現」。他拜訪了舒伯特的哥哥費迪南·舒伯特，在其住所發現了大批未出版的手稿，包括歌劇、四首彌撒曲和五首交響曲等等。他把它們交給布萊特科普夫和

哈特爾公司，又把其中《C大調交響曲》「偉大」的曲譜寄到了萊比錫的孟德爾頌那裡。一年後，孟德爾頌在布商大廈首演此曲，獲得極大轟動。舒曼稱這首交響曲為「自貝多芬以來器樂史上最偉大的作品」，可見這次奇蹟般的「發現」之旅的成功。

在給維克寫的信中，舒曼曾經非常明確表達了對這位天才的崇高敬意：「舒伯特仍然是『我獨一無二的舒伯特』，這特別像他每次都同樣使用的『我獨一無二的尚·保爾』；當我演奏舒伯特的作品時，就像在讀尚·保爾用音樂寫就的小說。小說中根本沒有音樂，但其情節中明顯的心理過程，各種思想的默契以及邏輯上的明顯激增，都與舒伯特的音樂那麼相似。在描寫人的心理方面，除了舒伯特的音樂，再也沒有什麼更美妙的音樂了。他的五線譜就是別人的日記本，用來記錄自己那源源不斷、稍縱即逝的感情。生活在他的樂曲中得到了纖毫畢露的呈現。」

而對同時代的鋼琴家，作曲家蕭邦，舒曼也是推崇備至——「他是我們時代中最勇敢、最值得驕傲的富有詩情畫意的人物」。蕭邦身上的一些特點，甚至連當時目光最為敏銳的樂評家都沒有意識到，但是舒曼感受到了。對於蕭邦作品中的愛國之情和震撼人心的力量，舒曼感慨道：「假若北方的專制君主了解到在蕭邦的音樂裡，在那些質樸的瑪祖卡舞曲中隱藏著多麼可怕的敵人，一定會毫

不猶豫禁止音樂。他的作品，準確說，是用鮮花遮掩起來
的大砲。」

　　此外結識孟德爾頌，也是舒曼一生的幸運。孟德爾頌
也是天才型的音樂家，他少年時代的音樂作品就達到了近
乎完美的境界，在技巧上與莫札特一樣渾然天成、羚羊掛
角。他十分善於把古典作家最優秀的傳統和當下新流派的
理想結合起來，打造全新的藝術效果。最讓舒曼讚嘆不已
的是，孟德爾頌的演奏和指揮有一種魔力，能夠使得大家
已經逐漸淡忘的大師之作變得生氣勃勃。因此在舒曼心
中，孟德爾頌是同自己一起捍衛嚴肅純潔的藝術、恢復古
典名家精神的最忠實的戰友之一。

　　19 世紀中期，浪漫主義的洪流勢不可當，從文學開
始逐漸蔓延到藝術的各個領域。同時文學也給了其他藝術
形式以美學原理上的啟發。音樂要走向繁榮，必須吸收、
借鑑文學發展的規律和經驗，也要用文學的形式和成果向
大眾普及。換句話說，既是音樂家，又是文學家的人，此
時就可以充分發揮自己兩方面的才能，大顯身手。毫無疑
問，舒曼就是這股洪流的最佳代言人。雖然他因為作曲技
巧不夠靈活而受到過孟德爾頌的嘲笑，也不太善於展開交
響樂的樂思和配器，但是他同時擁有對於音樂敏銳的眼
光、天才的感受力，以及對於文學充盈的想像力和豐富的
讀寫經驗 —— 這讓他成為了不可替代的舒曼。

鋼琴家克拉拉

西元 1831 年的秋天，對於克拉拉來說則是她職業鋼琴家生涯的起點。在父親周密的安排下，克拉拉要進行全歐洲的巡迴演出，終點是巴黎，她要征服巴黎聽眾挑剔的耳朵。

他們的第一站是魏瑪，在那裡她應邀為著名的文學家、當時已經八十二歲高齡的歌德演奏，後來又被請到宮廷中演出。在法蘭克福過聖誕節時，她收到了舒曼的信：「萊比錫的新年因為少了你們父女倆，真是乏味極了，房子裡靜悄悄的。」克拉拉把這封信讀了一遍又一遍，那親切的口吻和熟悉的筆跡，把她這顆遠在異鄉寂寞的心點燃了。排練和演出的間歇，她總是會走神。想到親愛的舒曼先生寂寞的表情，她嘴上不禁掛起微微的笑容。

克拉拉已經不再是小孩子了！十二歲的她，已經一腳跨入了青春期的大門。在那個溫柔熱情的大哥哥的體貼面前，她的心裡逐漸起了微妙的變化。

然而此時擺在首位的事情是，巡演就要到達終點了，整個旅行的高潮就要來臨。正如蕭邦所說：「我不知道還有什麼別的地方和時間能發現這麼多的藝術家。」那個時代的巴黎，真可謂是藝術的天堂，藝術家的天堂。巴爾扎克（Honoré de Balzac）、雨果（Victor Marie Hugo）、

德拉克羅瓦（Eugène Delacroix）、白遼士、李斯特、「穿長褲的女人」喬治·桑（Georges Sand）……一串串現在聽來依然如雷貫耳的名字，在當時巴黎的酒館、咖啡廳、各種藝術沙龍中被頻頻提起。

　　當然與之相應的是，這裡也擁有最高水準的聽眾，讓他們滿意並非易事。維克使出渾身解數，帶女兒出席各種沙龍，結識蕭邦、希勒、考柯布瑞納、梅耶貝爾（Giacomo Meyerbeer）、帕格尼尼（Niccolò Paganini）等眾多音樂界名流。在帕格尼尼的幫助下，克拉拉終於登上了巴黎的舞臺。她第一次在聽眾面前不用樂譜，憑著記憶演奏，還首次在音樂會上即興創作。另外頂尖女歌手德文蘭特夫人也來助興。最後的結果可想而知，對於這個十二歲的少女，劇院裡響起的如潮的掌聲就是最好的回報。最後一次謝幕時，她習慣性在聽眾中尋找一個熟悉的身影，可是她失望了。「要是羅伯特也能聽到我的琴聲該多好！」

　　西元 1832 年 4 月 13 日，維克父女倆終於結束了七個多月的巡迴演出。從萊比錫走出去的不為人知的少女，回來時已是蜚聲歐洲的鋼琴家了。和煦的陽光暖暖照在克拉拉身上，她感到十分愜意。哦，這僅僅是因為天氣的緣故嗎？還是因為她心裡一直有個微笑著給予她持久溫暖的人

呢？從巴黎回來的克拉拉個子更高了，臉蛋兒更漂亮了，那雙大大的眼睛裡，以前是清澈的溪水，不時飛濺出調皮的浪花；現在這條小溪經歷了一路的艱難險阻，流進了一個深潭，碧綠的潭水寧靜地映出天際的雲彩 —— 她的美多了新的內涵。只有舒曼最清楚，克拉拉不僅外表更加成熟，她的內心也透露出不同於以往的自信和強大。在無數個輾轉反側、難以成眠的夜裡，舒曼的腦中閃過的全都是與克拉拉有關的細節 —— 她的笑靨明眸、她的隻言片語、她的微蹙雙眉、她的靈巧雙手。克拉拉對他說的每一句話，舒曼都在心裡反覆回味過無數遍。克拉拉演奏藝術之精湛也讓舒曼深為嘆服：「哦，親愛的克拉拉，真的謝謝你！找一個比你彈得好的人實在是太困難了，有你這樣的好朋友為我彈奏，真是無上的光榮。」

但是舒曼在給母親的信中提及克拉拉時，還是把她當成可愛的妹妹來看待。「當我們一起從康納維茲走回家的時候，我聽見她喃喃自語：『哦，今天真是開心啊！真是開心！』有誰會不愛聽到這樣的話呢？這條路上老是有一些討厭的石頭，而我說話時總是會看天空而不是看地面。走在我身後的克拉拉總是會拉住我的衣服，提醒我不要被石頭絆倒，可是她這麼做時往往忘了自己的腳下。我沒跌倒她卻被絆了腳跟。」當今天的讀者回顧他們兩個人的人

生時，會驚訝發現這一段描述就是未來幾十年兩人關係的最佳寫照。功成名就的克拉拉沒有因為丈夫的不得意而疏遠他，她總是習慣於默默站在丈夫的身後，用最無私的愛支持愛人向前走，直到最後 —— 舒曼走累了，走完他光輝而坎坷的一生為止。

當所有人都在交口稱頌克拉拉的成功時，維克並沒有沾沾自喜，他多年精心培育的花開了，該是收穫的時候了。

各種旅行演出排滿了克拉拉的日程表。這年 11 月，克拉拉第一次去了舒曼的家鄉茲威考。從小就在萊比錫過慣了大城市生活的她對這個風景如畫的小鎮十分中意。當然她也拜訪了舒曼的母親。

之前舒曼提到克拉拉的信件已有很多，母親對這個來訪者並不陌生。在舒曼生活過的臥室，克拉拉好奇的看看這裡看看那裡。她走到鋼琴前掀開琴蓋，輕輕按下三個和弦，飽滿而精準的琴聲頓時響起。「舒曼先生不在這裡了，您還經常請調音師來啊！」她有些詫異。「我的孩子，這是羅伯特的琴，彈奏它時我就彷彿看到兒子的手敲打琴鍵的樣子，就像昨天發生的事一樣。」母親彷彿感覺到了什麼，她靜靜看了一會兒這個面容姣好的女孩，俯下身來湊近她的耳旁：「將來的某一天你一定會嫁給我的羅伯特。」

　　懵懂的克拉拉臉上浮現出迷茫的神情，她困惑的看著舒曼的母親，一句話也沒說。若干年後當她再次清晰地回憶起這句話的時候，那個聲音彷彿就在耳邊，久久不能散去。

　　正是在茲威考，克拉拉首度演奏了舒曼的曲子——這是他們一生合作的開端。

　　但是舒曼也首次嘗到了被人冷落的苦澀滋味，當然這也是他一生痛苦的開端。克拉拉被熱情高漲的觀眾圍得不能脫身，而舒曼則靜靜坐在一旁，無人搭理。這個昔日茲威考小鎮的鋼琴神童，此刻被一個更加年輕的新星所取代。但是舒曼的苦澀之中又有甜蜜，他始終為克拉拉精湛的琴藝而感到驕傲。他告訴維克：「當提到克拉拉的名字時，所有人都眼前一亮，克拉拉吸引了所有人的目光。我看到這一幕時，就突然萌生出這樣的想法：獲得至高的名聲與威望，有些人是用腳慢慢走到那裡的，而有些人是長了一雙翅膀藉著風力飛過去的，顯然克拉拉屬於後者。」

　　演出結束後，克拉拉離開茲威考，舒曼則留在了家鄉，直到次年4月才啟程返回萊比錫。9月，舒曼在遠離城區喧囂的地方找到了一個安靜的住處。雖然不能與克拉拉天天相見，可是他仍然保持著與克拉拉頻繁的通信。在思念中，他用一種有點兒孩子氣又充滿浪漫幻想的方式跟

克拉拉約定：「明天當鐘敲響十一下的時候，我開始演奏蕭邦的變奏曲，同時會集中精力把思緒放在你的身上。我懇請你，也在那個時候做同樣的事情，這樣我們的精神就可以合一。如果明天滿月高升，那麼它就可以充當我們之間的鏡子，照亮我們兩人的心。」

　　我們可以想像這兩個年輕人在音樂這個舞池裡快樂跳舞，起初是舒曼拉著這個小女孩轉圈，把她高高舉起。可是隨著這個小女孩慢慢長大，她漸漸跟上了舒曼的步伐，在成年人才能擁有的優雅而又精準的舞步裡，尋找到了彼此間新的默契。那夜的滿月映照著小鋼琴家清秀的臉龐，她的嘴角浮現起只有她自己才知曉內涵的微笑。

第4章　婚事百折千回

私訂終身

西元 1834 年 4 月的一天，在克拉拉的音樂會上，維克結識了馮‧弗里肯男爵和他的女兒歐尼斯蒂娜。聽了克拉拉精彩絕倫的演出後，男爵當即向維克表示想讓自己的女兒跟隨他學琴，而且如果可以的話，寄宿在維克的家中。

在男爵的權勢面前，維克也沒有多想便答應了這一請求。他沒有想到的是，自己這個輕率的決定，將讓自己的女兒承受多大的痛苦。

十五歲的克拉拉在練習之餘，饒有興致的注視著這個大她兩歲的女性：一雙含情脈脈的大眼睛使得她的臉上總是帶有一種溫柔而又專注的神情，好像能夠傾聽和消化別人全部的煩擾和憂愁；小巧可愛的紅唇微微張開，似乎想要說些什麼卻又抑制住了自己滿溢的情感；光滑而白嫩的頸部像天鵝一般優雅美麗 —— 這真是一個完人！克拉拉很快被她吸引了，一有空兒就去找這個姐姐說話，聽姐姐口中傳出的像豎琴一樣清脆悅耳的聲音。

令克拉拉遺憾的是，她還沒有見到舒曼：「舒曼先生是我最親密的朋友！這一點只有當你真正徹底了解他的時候才能明白！」驕傲尊貴的歐尼斯蒂娜當然沒把這句孩子氣的話放在心上，含著金湯匙長大的她從來沒有向男人低過頭。

　　但是這一回她低頭了，向我們的舒曼！

　　舒曼在克拉拉的信中得知，她家裡住進了一位看不起他的大小姐，決定到維克的府上一探究竟。誰知道這兩個人居然滔滔不絕談開了，甚至忘記了是身邊坐著的克拉拉使他們相識的。在上流社會打磨多年的歐尼斯蒂娜，對於如何適當表現自己的讚嘆、如何恰如其分展示自己的迷人微笑之類的技巧十分熟稔，這充分彌補了她在思想深度上的缺陷。舒曼總是仰望著比自己年齡小卻比自己優秀的克拉拉，他已經很久沒有感受到女性的崇拜了，對於歐尼斯蒂娜的魅力毫無抵抗之力。很快兩人墜入情網之中。

　　我們不難想像克拉拉的心情，她眼睜睜看著自己最敬愛的姐姐，與自己最親密的朋友談笑風生，還時不時回過頭來取笑自己一番。在他們兩人面前，她的年紀和地位讓她不能說任何其他話，她還只是一個青春期的少女。克拉拉心裡隱隱作痛，可是一個職業鋼琴家的隱忍和寬容，讓她不能表現出一丁點的失禮。每次看到他們在一起，克拉拉還是習慣性露出一張笑臉，但是誰也看不到她在笑臉之下傷痕累累的心。有時她實在忍受不住了，會擺出一張臭臉跟繼母發發脾氣。現在的她，一個傾訴對象也沒有了，一個少女的苦惱有誰能解呢？維克隱約察覺到了什麼，他女兒的身上好像正在發生著什麼變化。為了讓克拉拉沉下

心來用功學習，不辜負自己多年的栽培，維克把她送到了
德勒斯登學習作曲。

　　孤身一人在德勒斯登的日子可不是那麼好度過的，克
拉拉發揮了有生以來最為豐富的想像力──「舒曼和歐
尼斯蒂娜此刻在做什麼呢？」舒曼沒有放棄給克拉拉寫信
的習慣，可是信的內容一次次戳中了她柔軟而又脆弱的
內心：「歐尼斯蒂娜真是一塊亮麗的無價之寶，她純潔、
天真，又是那麼纖細、體貼。我感覺得出來，她是真心愛
我，並且熱愛藝術和音樂，而且天賦極高。」看到這樣的
句子時，克拉拉不禁打了個寒顫，她害怕極了，為愛情的
強大力量而感到害怕。曾經是自己最親密朋友的舒曼，現
在眼裡只有歐尼斯蒂娜一個人。他們不過才認識幾個月，
她的一舉一動、喜怒哀樂就那樣強烈地牽動著他的心，也
許，也許有一天，她會把舒曼從自己身邊徹底奪走？克拉
拉心都碎了。

　　愛情的力量也改變了高傲的歐尼斯蒂娜，現在她最愛
做的事就是放下一切，在窗邊久久眺望，等待著愛人的來
臨。為了在他面前展現最美的自己，她會把衣服換上一件
又一件，把頭髮挽上一回又一回。雖然還在維克家學琴，
可是她已經忘了自己的初衷，她的全部精力都放在了愛情
之上。過去的她曾經設想過無數次自己愛人的樣子──

應該是一個騎著白馬迎接她的高貴王子吧？可是現在她偏偏愛上了這個無錢無權的窮小子！他雖然沒顯赫的出身和高貴的地位，可是他聰明過人、才華橫溢，總是含情脈脈注視著她。當初沒把克拉拉的話放在心上的她，無可救藥愛上了這個偶然認識的小夥子，她為了他低下了高傲的頭顱，變得痴迷而又軟弱。最後兩人祕密訂下了婚約。

多年後舒曼如果再次想起那個訂下婚約的夜晚，他的臉上會浮現出怎樣的表情呢？

鬧劇結束了

身為老師的維克畢竟是一個中年人，富有人生經驗，做事非常穩當。他早就將這兩個人的兒女情長看在眼裡。

出於對這對年輕人的祝福，他把歐尼斯蒂娜的情況寫信告訴了馮‧弗里肯男爵。在信中，他稱讚舒曼是個高尚而又迷人、極富天才的詩人兼作曲家，希望男爵能夠同意兩人的婚事。

男爵接到來信，大吃一驚，立刻匆匆忙忙趕到萊比錫打聽此事。他見了舒曼，可是覺得這個年輕人的表現並不十分合他的心意，他馬上把歐尼斯蒂娜帶回了家鄉阿希。

舒曼也毫不猶豫出發了，搶在他們之前趕到了他的家鄉茲威考，那是男爵父女回鄉的必經之路。在茲威考，他

含淚與歐尼斯蒂娜再次分別。歐尼斯蒂娜戴著舒曼給她的戒指，又一次離開了。馬車在羊腸小道上飛奔而去，直到消失在視野之中，舒曼佇立在那裡遙望好久，任憑蕭瑟秋風吹落的片片黃葉，打在他的臉上。

回到萊比錫，舒曼沒有氣餒，他繼續與歐尼斯蒂娜保持著書信往來，用一頁頁飽含愛意和熱淚的信互訴衷腸。

舒曼還寫信向母親求援，希望得到母親的祝福：「歐尼斯蒂娜是一位富有的波西米亞男爵之女，她純潔得如同一個小孩，溫柔可愛，思想活躍，對我、對所有有關藝術的東西都懷有深厚而熱烈的情感，而她自己也是一位不凡的音樂家 —— 正是我理想中的妻子人選。現在我要告訴您，如果未來您問我選擇誰做妻子，我會說：歐尼斯蒂娜·馮·弗里肯。」

如同克拉拉在德勒斯登孤單的揣想舒曼的生活一樣，舒曼也發瘋般想像著歐尼斯蒂娜的生活。他無意中發現，她的家鄉阿希（Asch）的名字與自己的姓氏舒曼有幾個德文字母是相同的，這是冥冥之中上帝的安排嗎？舒曼在紙上反覆寫著 A、S、C、H 這四個字母，突然間意識到，它們由德語的音名可以變為簡譜的音名，SCHA ＝降 E、C、B 本位、A。一個優美的旋律瞬間從他的腦海深處噴湧出來，他急忙抽出一疊空白五線譜，記下這個旋律，並把它逐步擴展，

一氣呵成，寫就了著名的鋼琴組曲《狂歡節：四個音符的玩笑》，後來以《狂歡節：四音美景》的名稱出版。

這個組曲一共有二十首，每一首都各具特色。雖然此時舒曼才二十五歲，可是他超凡脫俗的音樂天才，已經在這組曲子裡發出了耀眼的光芒。它的問世，在古典音樂仍占主流的當時，不僅僅標誌著一種嶄新的「浪漫主義鋼琴曲」的出現，而且展現出了舒曼破除舊有頑固勢力、勇於創新的批判精神。組曲裡當然缺不了他最鍾愛的大衛同盟的成員，其中有幾個小標題分別是：尤賽比烏斯、弗洛倫斯坦、琪安麗娜（這是克拉拉名字的義大利語音）、埃斯特萊拉（指的是歐尼斯蒂娜）、打倒菲利士人的大衛同盟進行曲。從標題我們就能看出，幻想和現實在這組曲子裡和諧交織，舒曼內心的光明和黑暗也在衝突中得到解放。整個組曲的結構與他之前創作的《蝴蝶》有緊密的連繫，例如：在《弗洛倫斯坦》中他引用了《蝴蝶》中第一分段的上升八度音程樂段，讓人不禁聯想起尚・保爾的話：「他覺得自己像一個英雄一般，渴望榮譽，出發去參加他的第一次戰鬥。」舒曼自己總結《狂歡節》為「較高級的蝴蝶」，是再恰當不過了。

早在西元 1833 年，舒曼的嫂嫂羅莎莉和哥哥尤里烏斯相繼過世。家人的離去總是會讓舒曼陷入消沉甚至是憂

鬱中不能自拔，我們不要忘記他在十六歲時已承受過父親、姐姐去世之痛。這回他的創傷似乎更為劇烈些，他的日記裡有這樣的話：「我總是感到血氣上沖，莫名其妙緊張起來，呼吸急促，接著便是一陣陣的眩暈。」有一回他甚至想從四樓的窗戶跳下去，所幸被朋友發現。清醒之後的舒曼後悔不已，他立刻搬到了一樓，終其一生，不敢再住在高層的屋子裡。他讓朋友與他同住一室，以防止自己做出什麼傻事。

　　醫生告訴舒曼，任何藥物都只能是暫時性抑制病情的發作，並不能根治他的憂鬱。舒曼一時茫然了：「那我該如何是好？」醫生故作神祕的笑了一下：「你需要一個妻子，讓她的溫柔和勇敢平復你內心的創傷。」儘管後來舒曼的痛苦有所減輕，可是他沒有忘記醫生的囑咐。就在這時，歐尼斯蒂娜不經意間闖入了他的生活，還有比她更理想的妻子人選嗎？她不僅容貌姣好、性格隨和，而且她來自於一個貴族之家，這對於一個在萊比錫孤身奮鬥的窮小子來說，無疑是進入上流社會的捷徑。

　　舒曼在與歐尼斯蒂娜保持頻繁的通信往來一段時間後，隱約感覺到她思想中淺薄的一面。這是之前他們面對面交談時他所不曾注意到的，當時她的美麗面容和動聽聲音，吸引了他大部分的注意力。她饒有興致的表情和深情

脈脈的凝視，都彷彿在說：「你說的我全明白，不用再解釋了。」

可是當交流只限於紙面時，舒曼突然發現他不能從歐尼斯蒂娜的來信中，讀出她對自己思想的理解，她的智慧終究有限，優裕的環境也讓她沒有更多的動力勤奮學習來彌補缺憾。

儘管有些失望，舒曼還是在聖誕節時趕到了阿希，見到了自己日思夜想的女神。這突如其來的到訪讓歐尼斯蒂娜欣喜若狂，她興奮向客人們介紹這位才華橫溢的音樂家。舒曼向來不擅長跟一大堆陌生人打交道。趁大家不注意，他偷偷離開，溜進了歐尼斯蒂娜的臥室。正中的桌上堆了一大疊聖誕節明信片，舒曼隨手拿起一張看，沒想到卻發現了一個驚人的事實。歐尼斯蒂娜既不是男爵的親生骨肉，也沒有半點繼承權，她只是男爵領養的一個私生女而已。這個事實一下子摧毀了舒曼對她原本就不太強烈的信心。他眼中「亮麗的無價之寶」沾上了一層灰塵。如果他們真的結了婚，她只會跟著他在貧寒的生活中苦苦掙扎，那時候的歐尼斯蒂娜還會保持貴族小姐的氣度嗎？她能夠支持自己實現作曲家這個崇高而遙遠的夢想嗎？舒曼不敢再多想了。他假裝這一切沒有發生，離開了臥室。

在震驚和苦惱中，舒曼又開始了一個輾轉反側的夜晚。

　　此時歐尼斯蒂娜的優點在他心裡蕩然無存了，她只是個平凡得不能再平凡的偽貴族小姐。他越想越心痛，掀開被子，沒穿外衣就摸到桌子邊，向朋友寫信傾訴：「歐尼斯蒂娜開心的寫信跟我說，母親的勸說讓父親回心轉意，他已經同意把她給我；他把她給我 —— 聽聽這算什麼！這無疑是一種折磨，好像我不敢自己奪取這枚珍寶似的，因為我應該知道它將落入一雙怯懦的手中。如果你讓我給我的麻煩下個定義的話，我也不知道它該叫什麼好，我堅信這就是麻煩本身。」奮筆疾書的舒曼心裡明白，在真實而殘酷的現實面前，歐尼斯蒂娜的美不再能夠吸引他一絲目光，自己與歐尼斯蒂娜的感情已經成為往事了。在阿希之行結束後，兩人的婚期被無限制拖延下去，最終在西元1836 年解除了婚約。

　　但是在此之後，歐尼斯蒂娜一直都是舒曼和克拉拉的好朋友。幾年後，舒曼將自己的一本《歌曲集》題獻給了歐尼斯蒂娜，來紀念和從前的戀人那段美好而又瘋狂的時光。歐尼斯蒂娜在西元 1838 年嫁給了一個比她大很多的丈夫，幾個月後就成了寡婦。在二十七歲時，她就染上傷寒離世了。

重修舊好

當舒曼糾纏在那個麻煩的婚約中時，克拉拉和維克正在歐洲各地，作為期五個月的巡迴演出。她對舒曼的情況心知肚明，可是對自己的難過閉口不提，甚至在寫給家裡的信中，還以開玩笑的口吻說自己「愛上了」一位樂手。

西元 1835 年 4 月，克拉拉在奔波了五個月後終於回到萊比錫的家中。第二天上午，當她從外面回家時，聽到父親正在跟客人說話：「你知道小鎮上的鋼琴品質有多令人沮喪，每次克拉拉演奏到一半出了問題時，我只能當著觀眾的面一遍又一遍檢查琴鍵，看毛病到底出在什麼地方……」克拉拉走進屋了裡，啊，這位來客正是舒曼！久別的面容在那一刻突然清晰起來。在外顛簸的無數個不眠之夜，她曾經無數次設想過他們相見的情形，在心裡一遍遍打草稿，斟酌見面時自己應該說什麼。可是當這一幕突如其來降臨時，她反而大腦一片空白，什麼話也說不上來。

在克拉拉的眼裡，舒曼先生還是和從前一樣聰慧、清秀，像湛藍的天空一般，是個令人賞心悅目的青年。他沒有停下和維克的談話，甚至也沒有看她一眼。克拉拉跑進自己的房間，忍不住癱倒在床上，把頭埋在枕頭下面，大哭起來。「我愛羅伯特超過這世界上的任何一個人，可是他竟然看都不看我一眼！」

　　若干年後當她和舒曼提起這件事情時，舒曼坦誠告訴她：「我其實早就看到你了，但是你長高了，成熟了，變得有些陌生，不像是我認識的那個你了。你頗有分寸的談吐讓我感受到了一種神祕而又深沉的愛意。」

　　儘管克拉拉當時並沒有意識到正是自己的變化，才使舒曼起了敬畏之心，但是她不能逃避與舒曼的接觸。過了一陣，兩人還是慢慢和好了，恢復從前那種親密的志同道合的朋友關係。這年 8 月，舒曼待在茲威考時，第一次在寄向萊比錫的信中，向克拉拉傾吐自己的心聲：「這裡秋天的所有歡樂和天堂一般的光芒都化作一張天使般的面孔，是我最愛的克拉拉的面容。克拉拉啊！你知道對於我來說你有多麼可愛嗎？」而克拉拉在自己思慕的人寫的信面前，反而有些手足無措，她決定把這件事情再擱置一下。

　　她忘不了歐尼斯蒂娜事件給她帶來的創傷，她必須對舒曼施加更多的考驗。在回信裡她僅僅寫了一句話：「這兩個小時裡我一直在考慮怎麼回您的信，但是不包括那幾個荒唐的詞語，它們不會進入我的腦海裡。」

　　對於這個自己親眼看著長大的少女，舒曼已經很難把目光從她身上移開了。尤其是經歷了與歐尼斯蒂娜的訂婚鬧劇之後，他越來越明白什麼樣的人才是真正值得自己追求的愛人 —— 她必須要有足夠的才智和毅力去激發他和

輔佐他，她必須是他可以源源不斷，從其身上汲取生活的勇氣和源泉的人。她應該像克拉拉一樣美麗、聰慧、善解人意，她應該像克拉拉一樣能夠在自己最低谷的時候，仍然對自己不離不棄……哦，哪裡還要提出什麼標準？舒曼心裡的所有標準都是因克拉拉而定，他是先愛上了克拉拉才有了這個為她量身定做的標準！

舒曼彷彿又回到了可以與克拉拉毫無顧忌談話的階段，他們可以就音樂界的事情，不論是冉冉升起的新星，還是報紙上驚世駭俗的言論，不論是鋼琴演奏的最新技巧，還是浪漫派作曲家同好們剛剛出爐的新作，滔滔不絕談上很久，而且是以成年人間對話的方式。克拉拉昨日還是一個愛吃甜食的可愛小女孩，一個指尖蹦出天才的靈動的小精靈，好像只過了一瞬間，她就變成了一位成熟優雅而又不失天真的少女，一位名揚歐洲卻依然謙遜的鋼琴家。

變化了的面龐上刻下了歲月的痕跡，更加深邃的大眼睛裡閃耀的是對未來的憧憬，她已經告別了荷葉邊的小短裙，換上了成年人的束腰長裙。她的美已經勢不可擋的深入到了舒曼內心的最深處。有時候克拉拉會突然停下話來，笑眯眯的等著舒曼回過神來，他這才意識到自己已經盯著她的臉看了好久。

　　除了在戀愛方面進展頗為順利之外，前面我們已經提到，舒曼在西元 1834 年即接下了《新萊比錫人音樂雜誌》的主筆及編輯工作。經過兩年的努力，這份報紙業已走上正軌，並在西元 1835 年初，改由巴特的萊比錫分公司出版。此時的舒曼已經和孟德爾頌等人結為好友，並將他們介紹給了克拉拉。

　　可以想見，這些大衛同盟的成員對於才華橫溢的克拉拉十分喜愛，他們決定要在這個最年輕的夥伴十六歲生日之際給她一個驚喜。

　　這一天的清晨到來得如同夢境一般，克拉拉還沒有來得及拆開堆滿桌子的禮物，便被舒曼叫走，帶到了朋友們那裡。按照舒曼的提議，大家集資送給克拉拉的禮物被蒙在一個小籃子裡面。「猜猜看是什麼？」「書？圍巾？糖果？」

　　她伸手揭開來一看，是一塊金錶！她驚訝之餘眉開眼笑，一句話也說不出來了。

　　這是克拉拉長到十六歲為止從未有過的快樂經歷。之前的生日，有的是在巡迴演出的顛簸中度過，有的是在家中苦苦練琴度過，去年的生日則是孤身一人在德勒斯登度過。而這個生日卻聚集了那麼多可愛的人，親愛的舒曼先生和他的夥伴們把這個小公主團團圍住，並非是因為她

顯赫的名聲和高貴的地位，而是因為她是他們的一員，是他們的好朋友。這一刻，克拉拉也明白了自己需要的是什麼——一個充滿友誼和愛情的生活環境，而不僅僅是旅途的顛簸和觀眾的掌聲。而能夠給予她這一切的人，不就站在他們之中嗎？到了中午，孟德爾頌也趕了過來，這對於克拉拉來說又是一個驚喜。她手握香檳，開始發表人生中第一次正式的祝酒詞：「朋友們，我由衷感謝你們給予我的禮物和友誼，讓我們斟滿這一杯酒，願我們能夠永遠年輕！」這一幕實在是太美了，美得讓在座的所有人都難以忘懷。同為德國人且只比克拉拉大兩歲的詩人臺俄多爾・斯托姆就曾經在《十月之歌》中寫下這樣美麗的詩句：「朝霧初升，落葉飄零，讓我們把美酒滿斟！」秋季的德意志風景多麼美好，而更美好的是因為朋友的相伴，而感受到的心靈的溫暖。

不久蕭邦到來，讓大衛同盟更加熱鬧了。他早就在巴黎功成名就，這次來到萊比錫，剛一落腳就被孟德爾頌拉到維克家裡。克拉拉熱情向蕭邦介紹了舒曼的作品，她彈了 f 小調協奏曲，之後又演奏了蕭邦的協奏曲。聽到少女鋼琴家別樣而精準的演繹，蕭邦蒼白的臉上微微顯出紅暈。一曲終了，他走到鋼琴前坐下，對舒曼說：「請允許我也彈奏一首自己的作品來回報您。」舒曼第一次受到蕭

邦這樣的巴黎名士的稱讚，簡直有點兒受寵若驚了。他努力克制住自己心中的喜悅，閉上眼睛聽起蕭邦的演奏來。鋼琴聲緩緩流出，並不十分響亮，但是他沒有使用任何譁眾取寵的手法，那旋律是多麼質樸而又深邃，每一個簡單的觸鍵背後都隱藏著豐富的意蘊，因此可以反覆回味、百聽不厭。

轉眼間就到了 11 月底，維克要帶上克拉拉參加一場演出。臨行的前夜，舒曼照例跑到維克家中，給克拉拉打氣。

出門時克拉拉提著一盞油燈，燈光照得她微微上翹的睫毛更加濃密，玫瑰色的臉邊多了一抹淡淡的陰影。舒曼深情看著克拉拉，她就是他的明燈。此時無聲勝有聲，他們之間的默契已經不需要任何言語，舒曼毫不猶豫俯身給了這個美麗的天使一個深深的長吻。

那晚萊比錫的月色特別的好，銀色的月光像水銀一樣靜靜瀉下，萬物都閃耀著夢幻般的光芒。多年之後，當他們兩人再次回憶起這個月夜時，克拉拉還是不禁臉紅起來：「你第一次吻我的時候，一種天旋地轉的感覺向我襲來，牢牢控制了我。我的眼前一片漆黑，差點把手上的燈掉到地上。」愛神丘比特終於向這兩個可人兒不偏不倚射中了一箭，他自己對這對天造地設的伴侶也很滿意。

克拉拉終於可以向舒曼毫無顧忌傾吐自己的情感了。

她長久以來壓抑著的對舒曼的不可言說的愛意，像火山一樣噴發出來。她大段大段向舒曼複述他給她寫下的句子，她告訴舒曼很多他不曾注意過的細節。

而舒曼，也終於可以把自己愛慕、守護、敬仰的女神攬入懷抱。他的每一次微小的聲音，都能在克拉拉那裡得到無限的放大，甚至得到更進一步的回饋。他終於熬過漫長的等待，克拉拉長成一個可以與他共度一生的卓越女性。

被維克拆散的戀人

舒曼和克拉拉把他們的祕密保守了好幾個星期，但是顯然紙裡包不住火，稍稍熟悉他們的人都看出來了，不論在場有多少人，他們的目光始終牢牢盯在對方身上，他人僅僅是個虛化的背景。舒曼已經與這個家庭結識了七年，所有人都覺得他和克拉拉一起出現沒有什麼值得大驚小怪的。何況維克還是舒曼的老師，舒曼的才華是由他發掘的，舒曼的事業是由他決定的，他對舒曼的好感和賞識是人所皆知的。

現在兩人的生活裡只寫有兩個大字：幸福！無邊無際的幸福！舒曼和克拉拉一有空就悄悄待在一起，討論他們的未來。

可是好景不長，幾個星期後，當舒曼踏進維克家門時，他敏銳感覺到了這個家庭的敵意。維克冷冰冰板起臉來，維克夫人也像對待一個從未謀面的人一樣客氣與他交談，克拉拉則好像看不見他似的沒有一點反應 —— 這才是讓舒曼最為心痛的事情。他很快告辭了。走在萊比錫車水馬龍的大街上，他好像什麼都看不見，什麼都聽不見，好像失去了魂魄。

維克痛心疾首，他不停暗暗責怪自己為什麼沒有好好看住克拉拉，讓她跑到自己預設的軌道之外去了。直到女兒臉上寫滿了「愛」字，他才察覺出了一些端倪 ——「我真是蠢！」在他眼中，克拉拉對舒曼的迷戀只是一時的沖昏頭腦，就跟舒曼曾經迷戀過歐尼斯蒂娜一樣。他相信透過一段時間的疏遠，他的克拉拉一定可以回到自己身邊。

維克給克拉拉下了命令：不許與舒曼見面，不許給舒曼寫信或收他的信。隨即他帶著女兒到了德勒斯登，在那裡維克仍有一堆朋友可以相互扶持。「這也不全怪克拉拉，」臨行前維克向妻子解釋說，「她交往的圈子太狹窄了，是時候讓她了解一些社會上的事情了。結識了新的朋友後，她一定可以馬上忘了那個可惡的舒曼！」

從小生活在維克威權下的克拉拉，不得不乖乖聽從他的命令。可是她已經不是言聽計從的小孩子了，這回她多

了個心眼。表面上，她裝作把舒曼的事情完全忘記，提到他的時候也只是以極其平淡的語調漫不經心帶過；暗地裡卻無比思念舒曼，祈禱父親放鬆警惕後可以與舒曼相見。

維克果然中計了！他以為自己還牢牢掌控著女兒的行動和思想，這使得他得意非凡，很快他就放心離開了德勒斯登。他不知道女兒和舒曼還在暗地裡保持著聯繫，等他一走，舒曼就急匆匆趕來與愛人相會了。

舒曼此時正經歷著最為痛苦的煎熬，他的母親去世了，這是他人生中第三次失去親人。每一次的打擊對於敏感的舒曼來說都幾乎是致命的，這一次還是生他養他的母親！

所幸從德勒斯登傳來的消息稍稍給了他安慰，與克拉拉見面，就是最好的藥方。克拉拉的溫柔和體貼，讓舒曼從不可避免的對死亡的恐懼中漸漸恢復了理智。他決定打起精神來，勇敢面對母親去世的事實，而首先要做的，就是回茲威考料理母親的後事。

在德勒斯登，他們又一次分別，這看似短暫的別離，可能意味著一生不能相見。「請永遠真心待我。」這是舒曼含著熱淚對克拉拉說的最後一句話。她輕輕點了點頭，哽咽著什麼也說不出來。她曾經無數次目送馬車的離去，卻沒有一次讓她如此心碎。她多麼想跑上前去再看自己的

愛人一眼，可是她知道追上了也無濟於事。她沒有辦法拋棄自己現有的一切跟他走，唯一可以做的就是安靜等待命運的安排。

維克返回德勒斯登之後，馬上發現自己受到了愚弄，這使得他怒氣沖天。他立即寫了一封信惡狠狠威脅舒曼道：「如果你再敢到我的克拉拉這裡探頭探腦，我就用手槍斃了你，絕不食言。」克拉拉對此並沒有哭泣或是哀求，她知道勸說盛怒之中的父親無異於火上澆油。

維克氣得在屋子裡來來回回踱步，怒不可遏。為什麼克拉拉偏偏看上了那個該死的舒曼？他能夠給克拉拉帶來什麼？金錢？榮譽？音樂上的進步？跟他在一起只會被他拖了後腿，只會為了他而犧牲掉我辛苦多年培養的天才女兒！舒曼那個臭小子，他知不知道我花了多少心血？的確舒曼是個有才華有能力的青年，可是他怎麼能配得上我的女兒？他的弱點，沒有人比我更了解了。他從來不會在困境中自我拯救，而是需要一個人慢慢引導他，否則—— 想想他做的那些好事！抽菸、酗酒、神經質，性格怪僻，沒責任感，做事情不經大腦，有點什麼小打擊就一蹶不振，受到一點讚揚就飛上天去！何況他又不能公開彈奏鋼琴，只能寫些纖弱難懂的鋼琴曲，就憑這個，等他出名，得等到猴年馬月！我的寶貝克拉拉可等不起！

他不禁又回想起了辛勤培養克拉拉的那些日子 —— 他教她讀譜、作曲；他督促克拉拉小小年紀便掌握了卓絕的技巧，同時還煞費苦心使她保持獨有的風格；他帶著女兒走訪各地名家，希望得到音樂界的承認。他花了多少時間連繫演出場地，協調樂團，只是為了讓女兒能夠在臺上彈一個鐘頭！他為克拉拉付出那麼多，舒曼，那個不知天高地厚的小子，怎能任由他奪去克拉拉？何況不久前他還在與另一個女孩卿卿我我，我怎麼能相信他對克拉拉的感情是真愛？他怎麼可能給克拉拉帶來幸福？不！這種事情，絕不能發生！維克咬牙下定決心，一定要把這場艱苦的戰役打到底。此時的他就像是一輛開足馬力的郵輪，風浪再大也只是使他更加堅定了前行的意志，他要一意孤行在自己認定的航道上開到底。

維克把克拉拉帶回萊比錫，讓她處於自己的嚴密監控下。同樣沐浴在萊比錫銀色月光下的一對戀人，不得不依靠心靈的感應和默契支撐自己的生活。偶爾在街頭相遇，他們也只是用一瞬間交換眼神，再下一秒便繼續與身邊的人強作笑顏。但即便是這樣的驚鴻一瞥，也會在他們心頭激起了一圈圈甜蜜卻又苦澀的漣漪。

維克不知道，舒曼已經變了。在跨入社會之後，他逐漸學會了盡量克制自己的情緒，把全部的精力和熱情投入

到工作當中。他用一篇篇在當時看來驚世駭俗，卻是開啟了一個時代音樂大門的樂評證明了自己的才能，他用一曲曲聽起來纖弱敏感不易理解的作品，打動了從發表那天直到當下的聽眾的心，他無疑是一顆嶄露頭角的新星。他的確風流多情，愛慕過多個女孩，可是那些無疾而終的戀愛讓他在痛苦中反省自己。此時的舒曼，已經知道真正的愛情的模樣，他唯一需要做的就是盡力爭取這份珍貴的感情。

在等待的漫長時光裡，舒曼沉浸於與克拉拉相會的美好回憶中。想像中的克拉拉，給了他無窮的靈感，他因而寫下了永載史冊的鋼琴名曲《C 大調幻想曲》。在作品的開頭，他寫下了德國詩人許雷格爾的詩句：「在大地多彩的夢境中，有一個悠長而輕柔的音符，穿透各樣的喧囂，專為那在暗中諦聽的人鳴響。」後來舒曼告訴克拉拉，那詩句裡的「音符」指的就是她。「那個樂章可能是我有生以來寫出的最富有熱情的樂曲 —— 因你的緣故而吟唱的深沉悲歌。」

作品的第一樂章，描寫的是和克拉拉的分離之苦和思念之情，只有沉下心來才能夠聽見舒曼對克拉拉矢志不渝的愛意。從那輕柔中透出的剛毅的樂音中，我們可以感受到舒曼激烈卻又十分內斂的痛苦。貫穿整個樂章的一個主題在尾聲處終於得到了公開的表達，它與莫札特的歌曲

《致遠方的愛人》中第六首的主題有著緊密連繫。舒曼堅信對莫札特同樣熟稔的愛人，可以讀出那首歌曲表達的他的心聲：「接受吧！這些我為你唱的歌，熱情的歌，痛苦的歌。讓它們像溫柔的問候，再次喚回我們所有的愛。」

第二樂章將 C 大調轉到降 E 大調，這是莫札特作品中最富有英雄氣概的調性。這個樂章是由雄偉壯闊的如同進行曲一般的主題，將奏鳴曲和迴旋曲結合在一起的，舒曼暗暗派出「大衛同盟」向敵人進攻。

在第三樂章中，音樂在靜默中流淌，甚至在某些時候達到了「無我」般的出神境界。每個音符都在透露出神祕的意味，彷彿這靜謐中有不可言傳的天意，正如他引用的詩句「專為那在暗中諦聽的人鳴響」，只有擁有一顆徹底寧靜的心的人，才能夠聽見那神祕的鳴響。這首幻想曲，正是舒曼向克拉拉傳達心意的最好載體。

舒曼的好友李斯特曾經向他的一個學生回憶起彈奏《幻想曲》時的情景：「記得我第一次彈奏給這位偉大的作曲家聽的時候，他坐在椅子上保持沉默。我感到十分失望，於是問他有何指教，他堅持讓我彈完進行曲。接著我把第二樂章彈得那麼有力，舒曼聽了竟然從椅子裡跳了起來，雙眼溼潤向我喊道：『天哪！我們對這些音符的理解簡直完全一致。而你用魔幻一般的手指，把我的理念表現得淋漓盡致。』」

　　感謝上蒼把那麼多人才安排在舒曼和克拉拉周圍。看
到兩人的戀愛危機，他們的朋友都想盡自己的力量幫他們
一把。他們常常先去拜訪一位，再去拜訪另一位，為他們
傳遞消息。蕭邦第二次來萊比錫時正好趕上了這一事故，
他先請克拉拉為他演奏自己的新作，接著跑到舒曼的住處
徵求意見。第二天恰好是克拉拉十七歲的生日，舒曼只能
欣賞蕭邦的音樂來打發時間。「已經整整一年了啊！」他
是多麼懷念去年這個時候，大家歡聚一堂為克拉拉慶生的
時光，可是它已經像流水一般逝去了。

　　無情的維克為這對戀人設下了一堵高牆，他們能否踰
越過去，追求到真正屬於自己的愛呢？

幻想曲

幻想曲是一種形式比較自由灑脫、樂思浮想聯翩的器樂
曲。16、17 世紀的幻想曲常由絃樂器或鍵盤樂器演奏，
多採用復調模仿手法（基本相同的旋律在高低不同的聲
部中輪番出現）自由發展主題。其後，幻想曲常作為賦
格曲和奏鳴曲的前奏，與結構嚴謹的賦格曲和奏鳴曲本
身形成對比。此外幻想曲也作為獨立的器樂曲，性質類
似於隨想曲。後來許多自由發展主題的歌劇集成曲也稱
幻想曲。浪漫派作曲家孟德爾頌、舒曼、布拉姆斯等人
的鋼琴幻想曲，常表現如夢的意境。幻想曲著重內心深
處的表達，主觀色彩較濃，因此作曲者可以隨自己的幻

想自由創作，在形式上往往有即興演出的特點。著名的幻想曲有莫札特的《c 小調幻想曲》、《g 小調鋼琴幻想曲》、薩拉沙泰（Pablo Martín Melitón de Sarasate y Navascués）的《卡門幻想曲》和柴可夫斯基（Pyotr Ilyich Tchaikovsky）的交響幻想曲《暴風雨》等。

最糟糕的生日

在舒曼陷於苦戀之中且創作欲望勃發的同時，克拉拉作為鋼琴家的事業也登上了一個新的高峰。這位十七歲的少女一口氣在柏林舉辦了八場公開音樂會，門票場場售罄，演奏也受到樂評家們的交口稱讚。

苦難往往是造就傳世經典的溫床，這一點已經被歷史上的眾多偉人多次證明，克拉拉也正是在不能與戀人相見的打擊之下，把精力投入到了鋼琴演奏中。她現在不僅僅是一位技藝高超的演奏家，而且開始學會了用鋼琴說話。她開始減少胡梅爾或是赫爾茲那些，華而不實的作品演奏，而把貝多芬、巴哈、蕭邦、李斯特、孟德爾頌的成就不遺餘力向大眾推廣。克拉拉希望透過自己的努力，能夠讓更多人接受那些代表古典主義崇高理想，和代表浪漫主義浪漫熱情的音樂。

在曲目選擇的問題上，讓人感到遺憾的是，維克不允

許克拉拉在公開場合演奏舒曼的曲目，只能在私人聚會上表演。因為他知道舒曼的風格過於內斂，恐怕大眾一時半會還不能接受，這將給克拉拉的聲譽帶來極大的損害。

另外出於私心，他也不希望看到克拉拉用充滿愛意的口吻，向所有人介紹舒曼和他的作品。可是克拉拉沒有氣餒，在沙龍中，她努力把握僅有的機會，耐心地向聽眾解釋舒曼作品的意圖。雖然沒有對任何人說起，但是克拉拉堅信，演奏獲得的所有掌聲都是屬於舒曼的。

哦，再沒有人比克拉拉更適合詮釋舒曼了。她的理解，無疑建立在對舒曼思想和生活的深度了解之上。在練習和表演舒曼曲子的時候，她的開心也無法用言語表達 —— 那就是我想要的，那就是屬於我的，除此之外，沒有理由。

可是我們不要忘記，與舒曼分開的日子裡，克拉拉的痛苦並不比舒曼少。由於維克的嚴密監控，兩人即便是在公開場合偶然相遇，也不能說上一句話。很久以後克拉拉終於找到了向舒曼傾吐的機會，她每次回想起那段時光都會淚如雨下：「對我來說，那些日子真的是沒有盡頭的憂傷，在維斯辛科的晚會上，你經過我的桌子，啊，羅伯特 —— 當時我真覺得死了更好，我太難受了，不停顫抖，整個晚上都是如此。躺在床上的時候，我真的好想放

聲痛哭一場。但是我不能那麼做。我只能在心裡默默祈禱上帝。」

舒曼顯然也聽到了克拉拉指尖流淌出來的心聲，那是只有心靈契合的戀人才能聽到的聲音。受到她的鼓舞，他又寫下了鋼琴套曲《幻想曲集》。這部套曲一共有八首曲子，其中第三部分包括了一段緩慢而又柔和的旋律，彷彿在一邊輕聲哭泣一邊問為何這段天造地設的戀人要被維克這樣殘忍地拆散；第五部分則充滿了光怪陸離的氣氛，好像剛剛從一個噩夢中驚醒，心煩意亂不知所措。舒曼也學會了用曲子說話，他的作品像日記一樣，真實而又清晰記下了與克拉拉分開的每一天。

然而再堅貞的感情，也會被時間的洪流沖垮，童話般的愛情在漫長的等待中會漸漸風化，一擊即碎。隨著時間的流逝，舒曼感到越來越絕望，自從離開德勒斯登後，他已經有一年沒有跟克拉拉說上話了。他給克拉拉寫的信裝在一個小籃子裡，已經積了三百多封，可是連隻言片語的回信也沒有，他恍惚間感到自己已經失去克拉拉了。在西元 1837 年 2 月寫給克拉拉的信中，他悲傷寫下這樣的句子：「我完全絕望了，人類有史以來的古老創傷，好像又回到了我們身上。我緊緊握住雙手，心中煩悶而又沉重，每當夜幕降臨時，我就向上帝祈禱：『請不要使我因為痛

苦而發瘋，在餘下的生命裡苟延殘喘。』有時候我覺得你訂婚的消息已經出現在了報上，於是我一頭栽倒在地上，號啕大哭。」

　　其實克拉拉也因為長期的分離而產生懷疑，但這懷疑的種子顯然是維克刻意種下的。維克非常熱情邀請曾是克拉拉的聲樂老師的卡爾‧班克多來自己家做客，希望他能夠成為克拉拉在音樂上的新寄託。因為班克多也認識舒曼，所以克拉拉拜託他悄悄帶信給舒曼。這件事一開始進行得頗為順利，單純的舒曼和克拉拉都以為他們找到了一個可以信賴的長輩。沒想到在與克拉拉的交往中，班克多居然對克拉拉產生了師生之外的感情。他非但沒有幫助兩人鴻雁傳書，反而造謠生事，分別告訴他們對方活得有多麼逍遙自在。舒曼聽了這話心如刀絞，但隨即便恢復了高傲的態度：「她是永遠也不會向一個外人透露內心發生的一切的。」最後班克多居然向克拉拉公開求婚了，維克當然毫不猶豫把他從萊比錫趕走了。

　　當兩人又失去了聯繫和信任，正束手無策時，從天而降的大救星挽救了他們的感情。這個人就是阿道夫‧貝克爾，一位極為欣賞兩人音樂才華的熱心朋友，是他讓這對戀人又恢復了聯繫。

　　正是在西元 1838 年間，戀愛不順、心情焦躁的舒曼

創作了他的代表作 —— 著名的鋼琴套曲《童年情景》。舒曼創作完成後，興奮寫信告訴克拉拉說：「我發現沒有任何東西比期待和渴望什麼那樣，可以增強一個人的想像力，這正是過去幾天我的情形。我正在等候你的來信，結果我譜寫了大量的曲子 —— 美麗、怪誕而莊嚴的東西，有朝一日你彈奏它時，你會睜大眼睛的。實際上，我有時感到自己的腦中充滿了音樂。……我突然有了靈感，即席創作了大約三十首饒有趣味的小曲子，從中選取了十二首，起名為《童年情景》，你一定會覺得它很有趣的。」所有的這些曲子沒有一個音符是多餘的，它們都是那樣純粹樸實，吸取了詩的感覺，將其融入最簡練卻又最有力的形式當中，可以說比在《幻想曲集》中所做的更為卓越。

當貝克爾聽說克拉拉要再次在萊比錫舉辦獨奏會時，突然靈光一現：「你去演奏舒曼的《交響樂練習曲》如何？」

這回，維克並沒有提出異議，畢竟舒曼作為一個作曲家還是有一定實力的。克拉拉明白，這是個向舒曼表明心意的好機會，坐在臺下的他一定可以聽懂自己的演奏。她坐在鋼琴前醞釀情緒，思緒已經飛向了十多天後的演出現場……

演出結束了，克拉拉矢志不渝的愛，舒曼全收下了。

　　他眼中噙滿喜悅的淚水，開心得說不出話來：「我的克拉拉，你還是我的愛人！」他立刻拜託貝克爾把他的信轉交給克拉拉：「我考慮過一千次了，同時事實也告訴我：如果我們彼此愛戀並開始採取行動的話，那麼一切都可以得到妥善的處理。假如你同意在你生日那天把用我的名義寫下的信交給你的父親，那麼請你簡單回答我『是』……請務必記住：如果我們彼此愛戀並開始採取行動的話，那麼一切都可以得到妥善的處理。不要忘記你的『是』。」

　　克拉拉像往常一樣彈奏鋼琴，可是她心潮澎湃：「羅伯特，你只要我回答一個簡單的『是』嗎？那麼我現在就可以說給你聽，用我的整個生命重複這個字！」她為舒曼大膽的行動而感動至極，但也擔心父親能否如自己所願答應舒曼的求婚，如果答案是否定的，那麼她十八歲的生日將會是有史以來最糟糕的生日。

　　終於挨到了這一天，克拉拉小心翼翼而又滿懷希望的把舒曼的信交給父親。「請看看她明亮的眼眸，看看我說的是否屬實。十八個月以來，您一直在考驗我。如果您知曉我是一個有價值的、真正的男人，那就請允許這兩顆心結合在一起吧！現在在最高的祝福中，只缺少父親的祝福，在知道您的決定之前，我過的將是可怕的時光。請再一次把我當作一位老朋友來看待吧！而您一定是世界上最慈祥的父親。」

　　和克拉拉最壞的設想截然相反，維克一言不發看完了信，若無其事繼續做自己的事情。克拉拉頓時明白了 —— 這無聲的抗拒比怒火中燒還要糟糕。「哦，這就是我的十八歲生日！」她的眼淚奪眶而出。

　　舒曼坐不住了，他必須親自來拜訪這位頑固的父親，當面質問他到底為何要阻撓這段姻緣。在克拉拉看來，這兩個與自己最親密的男人的見面，是一場「暴風雨」，像刻刀一樣把她心裡的傷口劃得更深了。

　　「維克先生，您曾經是那麼器重我，我為您的慧眼識珠深受感動，可是為何您要把自己賞識的學生，這樣無情的拒之門外？難道您覺得我不能給克拉拉帶來幸福？」

　　「舒曼先生，請你先睜大眼看清楚自己的立場，你不過是一個窮作曲家，怎麼能給我的女兒帶來幸福？哦，那真是天方夜譚！我並不認為你的個性和天賦，能給你的事業帶來多大的成功，我的克拉拉是什麼樣的人物，想必你也清楚！還有我實話告訴你，我從來沒有打算把克拉拉許配給你，今後也絕不會答應你們的結合！我會對女兒軟硬兼施，我會告訴她在功成名就之前不許結婚，理由和辦法有的是 —— 就是不能把她嫁給你！」

　　舒曼在聽到這些話的一瞬間有些恍惚，他好像明白了一些真相。但他定了定神後，感覺到自己身上充滿了前所未有的強大力量。他挺起腰板來，彷彿化身為一個巨人，

毫不客氣將利劍擲向維克：「您作出的這個決定將是您終生的遺憾！我一定會娶到克拉拉的！」

舒曼摔門而出，在隔壁房間裡偷聽的克拉拉早已癱倒在地上。維克愣著站在那裡，這個青年突然給他下了必勝的戰書，他也不知道未來他們之間將會打響怎樣驚心動魄的戰役。

法庭上的勝利

為何舒曼那麼自信？原來他心裡早就打定主意，如果他不能成功說服維克，那麼就依據當時的法律，請求法官成全他和克拉拉。

在這之前，維克對克拉拉揚言：「如果你執意嫁給舒曼，那麼我將與你斷絕父女關係，並剝奪你的繼承權。同時你之前演奏會的收入將通通歸我所有，你和他白手起家去吧！」虎父無犬子，克拉拉內心的倔強被她的父親喚醒，「既然如此，我也要作出我的決定：我要嫁給舒曼，我會支持他所有的決定的。」

於是在克拉拉二十歲生日剛過之時，舒曼向法院遞交了這樣一份起訴書。

> 我們，羅伯特·舒曼和克拉拉·維克，長久以來一直真心相愛並且希望能夠結為夫妻。但是目前實現這一決定仍有

困難。我們別無他法，只能採取措施排除這一障礙，儘管這種做法會給我們帶來最深的傷痛。克拉拉·維克的父親弗雷德里克·維克不顧我們的再三請願，堅持不予同意婚事。我們不能夠解釋他拒絕的理由：我們認為自己並無任何過失，眼下的境況也足以保證將來生活無憂。無論如何，我們不會改變這件事中，經過反覆考量作下的決定。因此我們向高級法院提起訴訟，希望可以滿足我們最低限度的要求：希望您的威嚴可以使弗雷德里克·維克先生允許我們結合；而且如有必要，希望法院可以代替他進行批准。現在只有訴訟可以調解我們之間的關係。我們正滿懷期望等待此案審判的結果，正如在眾多其他案件中一樣 —— 只有時間可以治癒痛苦的隔閡。

<div style="text-align:right">

萊比錫，西元 1839 年 9 月

羅伯特·舒曼

克拉拉·維克

</div>

在舒曼起草的起訴書上簽下自己名字的那一刻，克拉拉無疑是快樂而幸福的。但她第一次，也是最後一次感受到了違逆父親意志的痛苦 —— 今後人生的全部苦難，可能全要靠她自己來承擔了。

然而真正的好戲才剛剛開始。維克先是故意不出席法庭的傳訊，以各種藉口阻撓審判。他的冷靜和理智已經被克拉拉的「背叛」掃滅得一乾二淨，現在的他不惜與女兒

反目成仇。他到處對人宣稱克拉拉是個「墮落而又邪惡的女孩，正在受到她那不知廉恥的行為的懲處」。他扣留了克拉拉演出的所有收入，不許她拿走任何物品，包括過冬的大衣。生性清高的克拉拉對此也毫無辦法，在正式與舒曼結合之前，她只能依靠朋友的接濟艱難度日。

在拖延了四個月之後，法庭於 12 月 18 日開庭，克拉拉在日記裡暗暗祈禱：「如果父親出庭，上帝啊！請賜予我勇氣。」這次維克不得不出席，他冷酷而又尖刻的發言，比 12 月的寒風還要使人瑟瑟發冷。高傲而又倔強的舒曼臉色蒼白，面無表情坐在席上。而克拉拉只能眼睜睜看著父親，在大庭廣眾之下詆毀自己最親密的愛人，她心中的痛楚並非常人所能體會的。

終於在西元 1840 年的 8 月，這場接近一年的拉鋸戰結束了。中間還有些小小的波折，維克詆毀舒曼是個酒鬼，但是孟德爾頌率領一幫好友，成功駁回了這個無理取鬧的論斷。不久耶拿大學又授予舒曼一個榮譽博士學位，以褒揚他在作曲、評論、編輯上的成就，這給舒曼這邊的天平上又加了一枚砝碼。8 月 20 日，法庭宣判准許舒曼和克拉拉結為夫妻。當聽到這句看似平淡無奇的宣判時，這對戀人緊緊相擁，喜極而泣。他們之間再也沒有任何阻礙，他們的身體終於可以像靈魂那樣自由結合在一起了。

　　9 月 12 日，也就是克拉拉二十一歲生日前夕，舒曼正式與克拉拉舉辦了婚禮。過程可以在克拉拉的日記裡略窺一二：「我該怎麼描述今天呢？上午十點，我們在舍內菲爾德結婚了！先是聽了一段聖歌，接著是維德漢牧師的簡短演說，他也是舒曼少年時代的好友。他的演說簡單卻很誠懇。我的內心充滿了對上帝的感激，是他引領我們安然渡過重重障礙而得以終生相守。我衷心祈求，讓我擁有他久一些，再久一些！真的，只要想到有一天可能會失去他，我就痛苦得要發瘋。上帝保佑我不要遇到這樣的災難吧！我會無法承受這一切的……另外我們還跳了會舞，雖然不是狂歡，但是人人都顯得愉快而又滿足。天氣實在好極了，就連好幾天沒有露面的太陽也散發出了溫暖的光芒，一路送我們通往教堂，好像在祝福我們的結合似的。這真是完美的一天，是我一生中最美好、最重要的日子，我將永遠記住它。」至此，「克拉拉 · 維克」的生命終結了，取而代之的是一個嶄新的人 ──「克拉拉 · 舒曼」。她終於做到了 ── 以我之名，冠汝之姓。

第4章 婚事百折千回

第 5 章　新婚生活

「歌曲之年」

　　新婚生活的甜蜜和幸福，給舒曼帶來了如湧泉一般的靈感，西元 1840 年被稱為舒曼的「歌曲之年」。他說：「靈感源源不絕，真是不可思議啊！但是我不能停下，好像夜鶯一般會歌唱到死亡的那一刻。」——不幸的是，這樣高漲的作曲熱情在此刻給他帶來的無上光榮，若干年後讓他體驗到了無法停止吟唱的痛苦，他也正是在這種痛苦中離開我們的。

　　在舒曼的全部作品裡，他的藝術歌曲創作占有極為重要的地位。這些歌曲旋律樸素而又真摯，和聲細膩不失深刻，充分展示了浪漫主義音樂的抒情性。舒曼總是選擇席勒、歌德、海涅、拜倫、艾興多爾夫 (Joseph von Eichendorff) 等詩人的詩歌作為歌詞，然後用天才的感悟力和表現力，把這些詩歌的內在意蘊轉化為鋼琴曲。少年時期他在文學上的努力此時有了用武之地，他的歌曲往往可以達到文學和音樂的完美結合，這也使得他獲得了「詩人音樂家」的美譽。

　　在這一年，舒曼一共寫了 138 首藝術歌曲，包括根據德國作家沙米爾的組詩，譜寫的套曲《女人的愛情與生活》，根據德國詩人海涅的詩創作的套曲《詩人之戀》，為詩人艾興多爾夫的詩而創作的浪漫曲《林中故事》和歌

曲《歡樂的旅客》等等。當然，最重要的成果之一，則是獻給克拉拉的著名歌曲集《桃金娘》，這是舒曼送出的結婚禮物。

「我將以桃金娘和玫瑰，還有精緻的鍍金，將這本書裝點成一個神龕來保存我的歌曲。當這本書傳到親愛的你的手中之時，黯淡的字母將會閃閃發光，它會發出輕輕的愛的嘆息。」在第一首《獻歌》中，舒曼選配了詩人呂克特（Friedrich Rückert）的浪漫詩句來表明心意，這是他對妻子的最深情的吟唱：

你是我靈魂，我的心，
你是我的歡樂和痛苦，
你是我的世界，
我生活其中，
你是晴空，
我自由飛翔，
你是墳墓，
把我的一切煩惱憂愁都埋葬。
你是安寧，
你是那和平，
你是從天上下凡人間。
因你愛我，生活更美好，
你的眼光使我神采更飛揚，

你使我超越人間，

啊，你就是那真善美！

　　這首歌曲標示著「innig」，它可以表達「親愛的」、「熾熱的」、「密切的」、「虔誠的」、「衷心的」、「熱誠的」、「溫柔的」等等意思，在舒曼看來，這些意思無疑全部都包含在內了。而《桃金娘》的最後一首歌曲是用呂克特的抒情詩《結束》來結尾的：「這裡我為你編織一個並不完美的花環，妹妹新娘。當上帝的陽光照耀著我們的時候，這個花環才是最完美的。」歌曲起始使用的和弦是《獻歌》中的第一個琶音，因此形成了一個完整的圓圈，這就是舒曼用深刻誠摯的愛給他的妻子準備的最美的禮物。

　　而沙米爾的《女人的愛情與生活》這首詩，以我們現代的眼光看來，描述的是對男人逆來順受、卑躬屈膝的可憐的女人，但是如果想像一下 19 世紀的歐洲，我們就會理解女性的地位，也能夠聽出這首曲子的美妙之處。舒曼選擇這首詩歌來譜曲，顯然是將詩中的「女人」當作克拉拉看待。他們有大約九歲的年齡差。從還是個小女孩起，克拉拉就將舒曼視作她敬佩的兄長，因此詩中那個態度恭順和善的女人，在他們看來並沒有什麼不自然的地方。客觀說，這首詩並非第一流，但是它表現的真摯感情與舒曼

的音樂完全協調。

　　第一曲「從我遇見他的時候起」，女主角剛剛見到男主角，就被他的外表迷住了，對別的事情都視而不見、聽而不聞，後來她只想回到自己的房間裡悄悄哭泣。第二曲「他是萬有之最」告訴我們她為什麼要哭泣，因為他才華非凡而且高高在上。我們可以聽到，那反反覆覆的和弦，彷彿是她悸動的心。她把他比作天上遙不可攀的辰星，只能用刀挖著自己的傷口。為了祈禱他找到值得他愛的那個女人，她即便是心碎了也在所不惜。鋼琴曲中二分音符的小音型慢慢下降到四分音符，這違抗了自己意志的行為，最終給她帶來了莫大的痛苦。第三曲「我不能理解，也不敢相信」，用短促的和弦表達了她的驚訝和不解 —— 他居然在那麼多人中選中了她。現在她正式訂婚了。在第四曲「我手上的戒指」中，她默默凝視著這只戒指，心中狂喜。她決定將自己的全部獻給丈夫，只有在他的光芒下她才能發出自己的光，音樂以下行的音程來表達她的這種奉獻。第五曲「姐妹們，請幫助我」描述了結婚那天的情景，整個場景充滿了喧鬧和騷動。第六曲「親愛的，你仔細看」用二十三個小節的慢板，表現她告訴丈夫自己懷孕的消息 —— 她既害怕又快樂，這完全是一個準母親心情的真實寫照。

　　兩個和弦開始了第七曲「在我的懷抱中」，她柔聲跟嬰兒說話，鋼琴則以搖擺的音型表達。最後一曲則是一個悲劇「如今你讓我初次受苦」。《d 小調三和弦》表現了一幅生動的畫面，一個女人用哭乾了淚的雙眼看著她丈夫的屍體。聲樂用輕聲的宣敘責備他第一次這樣深深傷害了她，而且是致命的，現在她的世界終於變得空空蕩蕩，毫無生氣。最後鋼琴曲尾聲把她帶回了第一次遇見他的地方，他將永遠是她的一切。

　　舒曼用無人可比的洞察力深刻理解了這首詩，他筆下的少女栩栩如生，從熱戀到結婚、從成為人母到淪落為寡婦的過程，無一不詳細的呈現在我們眼前。雖然並不完全相似，但是這首曲子竟然一語成讖，預言了克拉拉婚後的生活軌跡，這是巧合還是命運的安排呢？在舒曼度過他的「歌曲之年」時，克拉拉的演奏事業也沒有停滯，與舒曼的共同生活促進了她對音樂，尤其是對作曲意圖的全面理解。這些日子，她演奏了大量室內樂和鋼琴曲，從貝多芬的練習曲到李斯特的鋼琴小品。在舒曼的指點下，克拉拉對音樂概念的理解逐漸拓寬，她希望能夠找到一條更為有效的，表演樂器的道路。她說：「我在公開場合演奏得越多，就對那種技術性的美感越看不起。」另外受到舒曼的影響，她更加深入研究起文學藝術來，時不時也幫助他修改樂譜、謄寫手稿。

舒曼和克拉拉，這兩位當時世界一流的音樂家，就這樣在婚後繼續著事業上的探索，向著音樂藝術王國的巔峰攀登。

藝術歌曲

藝術歌曲是音樂史上一種特定的體裁，原本是為詩歌而譜寫的歌曲。在浪漫主義音樂發展的大潮中，藝術歌曲因其與文學的緊密結合，和濃烈的抒情色彩而備受關注。很多作曲家都寫過藝術歌曲，而其中尤以德國作曲家最為積極。著名「歌曲之王」舒伯特一生寫了六百多首藝術歌曲，為其發展作出了卓越貢獻。藝術歌曲有這些特點：詩與音樂完美結合、結構短小精悍、歌詞採用名詩、內容豐富等等。

「春天」來臨

西元 1841 年初春，舒曼開始著手創作他的第一部大型管絃樂作品。

在這之前，他創作過一些比較大型的鋼琴作品，比如三首奏鳴曲、《C 大調幻想曲》等。鋼琴無與倫比的表現力曾經部分表達了他的思想，但是由管絃樂器提供的，無限可能的前景始終強烈吸引著他。在這種夢想的激勵下，他的腦海中總是會浮現出像貝多芬、舒伯特的作品，那樣

不朽的交響樂作品的影子。兩年前他在寫給作曲教師海因利希·多恩的信中，就表達了他對擁有自己的交響曲作品的渴望：「有的時候，我真的很想摧毀我的鋼琴，因為對於表達我的思想來說，它顯得太過狹窄。我確實沒有許多用管絃樂團表達思想的經驗，但是我希望有朝一日能夠實現這一願望。」

　　我們在前面提到，西元 1839 年，由舒曼發現的舒伯特的《C 大調交響曲》「偉大」得以公演。在觀看排練的時候，舒曼像一個從未見過世面的小孩子一樣興奮，他寫信向克拉拉匯報說：「克拉拉，今天我彷彿遨遊於極樂世界中一般，我聽了舒伯特交響曲的排練。啊，如果你也在這裡該多好！這排練真是難以言說，各種樂器奏出了人類和天使的聲音，每一件樂器都充斥著活力和靈氣，管絃樂配器在向貝多芬發起挑戰 —— 啊，那段時光啊，那段在天堂遨遊的時光！如同一部四卷的長篇小說一般，其長度超過了貝多芬的《合唱交響曲》。我徹底陶醉其中了。除了你能夠成為我的妻子，除了我能夠創作出這樣的，屬於自己的交響曲，我已經別無所求⋯⋯」

　　現在舒曼的第一個願望已經實現了，他的第二個願望也因為生活的安定，而重新浮現在腦海中，他終於可以集中精神寫作這樣的大的作品了。毫無疑問，結婚是他得以

創作交響曲的重要條件，婚後的幸福生活激發了他無窮的靈感。舒曼總是把自己關在房間裡埋頭創作。在鋼琴前，他可以一動不動坐上幾個小時。每到這時，克拉拉只能停下手頭的演奏，開始操辦起瑣碎的家務來。

他們家中有兩架鋼琴，可是不能同時運作，否則樂音就混雜在一起了。為了丈夫的事業，克拉拉選擇了犧牲練琴的時間。閒得發慌的時候，她只能坐在鋼琴前，花費很大力氣克制自己不去碰琴鍵。克拉拉對此毫無辦法，她只能對著日記本傾訴自己難以言說的苦惱：「我的演奏水準開始下降，羅伯特整天都在創作。這種情況下，我一天中都沒有時間練琴了。」舒曼當然也清楚作為職業鋼琴家的妻子，為了自己做出了多大的犧牲，但他認為這種付出是值得的，家庭生活就是圍繞著「妥協」二字展開的。

在高漲的熱情的支配下，舒曼僅僅花了四天就寫好了初稿，全部完稿也沒有超過一個月，這首曲子就是《降 B 大調第一交響曲》「春天」。舒曼寫得順風順水，十分得意，他說：「這首交響曲時常帶給我純淨的喜悅，我真感激守護天使讓我這麼快、又這麼得心應手完成了這部大型作品。」

雖然他並沒有把「春天」這一標題寫在總譜上面，但是他在多種場合提到這部作品時，總是叫它「春天交響

曲」。據舒曼自己的說法，這部交響曲是有感於阿道夫‧貝特格的詩歌而作的，這首詩的最後一句是：「在溪谷的原野上盛開著春天的花朵。」

　　為了讓聽眾更容易理解自己的想法，舒曼給四個樂章分別擬出了小標題：「春天的來臨」、「夜晚」、「愉快的消遣」、「春天的告別」。但是臨到出版時，舒曼還是放棄了原來的打算。原因在他後來寫給忘年之交、德國的小提琴大師史波爾的信中被揭示：「描述和繪畫並不是我目的一部分；但是我相信，在它一開始存在的時候，時間就已經對它的形式有了作用，並且使它變成這樣。」後來他在給陶貝特的信中說得更明白：「你能試著把渴望春天的感情，融入你的交響曲演奏中麼？這是我西元 1841 年 2 月創作這部作品時感受到的情緒。我希望小號開始進入，吹出來就像是來自天堂的召喚；進而在引子裡，我彷彿是在暗示萬物開始煥發生機，蝴蝶在展翅飛舞；並且在快板中，每一件事物又像春天一樣處於甦醒之中……而這些都是在完成了作品後，來到我腦海中的幻影……」可見舒曼刪除標題，似乎是有意避免過於「明確」之嫌。然而熟悉他的人都明白，這個「春天」無疑是西元 1841 年德國的春天，也是舒曼人生的春天。

　　正因如此，敏感多愁的舒曼在這部作品裡，表現的情

緒才是那麼不同尋常。《春天交響曲》一掃往日陰沉的迷霧，碧空萬里，澄澈坦蕩，是舒曼作品中少有的「好天氣」。第一樂章採用的是古典的奏鳴曲形式，活潑而有震撼力的主題，展現了春天到來的景象，和人們如同過節般歡樂舞蹈的情形。在寫作方式上可謂中規中矩，與貝多芬、舒伯特等人的風格十分相似。第二樂章最有特色，這個慢板不僅把舒曼對克拉拉的愛表達得那麼深婉含蓄，更有價值的是，充分開掘了音樂的力度表現功能，其中「突弱」是很重要的表達效果。將這種「突弱」效果大量應用於抒情樂章，用以表現「心的抽搐」，則是舒曼的首創。第三樂章是甚為活潑的快板，這個樂章是海頓小步舞曲樂章，和貝多芬諧謔曲的某些成分的奇妙結合，因而在欣賞的時候會讓我們不由自主陷入，對古典時代和大師的遙遠的回想。第四樂章是快板，以表達民間節慶的歡樂來向春天告別。每個音符都在吟唱，都在跳躍，曲子中間長笛吹出的一段旋律，引出了各種樂器的歡樂而有力的和鳴，就像他跟克拉拉說的那樣——「各種樂器奏出了人類和天使的聲音」！

克拉拉對這部交響曲的成功抱有極大的信心，她告訴舒曼：「我的全部身心都沉浸在歡樂之中，現在萬事俱備，只欠一支管絃樂隊。我得承認，親愛的羅伯特，我以

前可從沒有認為你有這麼聰明。你總是不斷給我驚奇。」

　　3 月 31 日，《春天交響曲》在布商大廈音樂廳公演了，指揮是孟德爾頌。在這之前，克拉拉先彈奏了蕭邦的《第二號鋼琴協奏曲》和舒曼的鋼琴曲。不出所料，充溢浪漫主義風格的交響曲大獲成功，聽眾首次聽到這麼富於感染力的曲子，一個個如痴如醉。舒曼第一次站在臺前，激動得說不出話來，還是克拉拉不斷的拉著他致謝。說實話，自從手指殘疾以來，他已經很久沒有聽到這麼多人為他鼓掌了。克拉拉雖然經歷過許多大場面，可是這次的成功，也讓她興奮得睡不著覺：一來是丈夫的才能終於得到了肯定，成為著名作曲家必須有的交響樂作品，他已經寫出一部了，以後當然還會有更多更好的作品；二來是她第一次以「克拉拉‧舒曼」的身分出現在大眾面前，她依然卓絕的演奏也是向父親表明，離開維克的她也是可以自食其力，過得很好。這場音樂會，是舒曼夫婦琴瑟和鳴的開始。這年夏天，舒曼寫了為鋼琴和樂隊而作的《a 小調幻想曲》，它是後來《a 小調鋼琴協奏曲》的第一樂章。自始至終，舒曼都沒有放棄過鋼琴曲的創作，因為這是他的，也是妻子的本行。另外他還寫了《序曲、諧謔曲與終曲》，並在當年 12 月 6 日首演。

　　轉眼間又到秋天，舒曼和克拉拉結婚快要一年了，給

他們的最好禮物降臨了——9月1日，克拉拉生下一個女兒，取名瑪麗。已過而立之年的舒曼初為人父，對這個小嬰兒疼愛有加。當他發現瑪麗在聽到音樂後會停止哭鬧時，他開心對克拉拉說：「嘿，這又是一個小克拉拉了。」

然而在最初的喜悅消逝後，問題也隨之而來。克拉拉迅速察覺到她的生活悄然發生的巨大變化——料理家務和照管孩子讓她根本沒有時間練琴。可是她又不能放棄自己的演奏生涯，因為維持這個家庭的開支，僅僅依靠舒曼微薄的作曲收入是遠遠不夠的，她必須用演奏來養活一家人。我們可以想見這位偉大的女性身上的擔子有多重，可她才剛剛二十二歲！

12月，克拉拉在萊比錫的音樂會上演奏了舒曼的《d小調交響曲》。但不幸的是，之後李斯特與她同臺演奏了二重奏，他們的演出獲得了觀眾們一致的好評，而舒曼的作品，則立刻被人遺忘了。這一殘酷的事實給了舒曼夫婦當頭一棒，但是舒曼仍然毫不掩飾他對李斯特的讚美，他們開誠布公的友誼讓當時的人稱道不已。

對於舒曼一家來說，西元 1841 年的經歷可以說是之後若干年生活的縮影：孩子不斷出生，克拉拉在家庭和事業的平衡中苦苦維持，舒曼偶爾會寫出時人認可的曲子，可是大多數時候他只能坐在後臺，聽克拉拉的演奏和給她掌聲。

女鋼琴家的丈夫

隨著時間的推移，舒曼在這個家庭中陷入越來越窘迫的地位，這讓他的自尊心受到了巨大的打擊。

克拉拉的盛名顯然遠遠超過了舒曼，他總是被介紹為「女鋼琴家的丈夫」，這真是巨大的羞恥。敏感的舒曼感到自己不過是個陪襯，就算是克拉拉再努力向別人介紹丈夫作曲的成就，也不能很快扭轉這個局面。即便是在很久以後的西元 1852 年，在荷蘭一次重要的典禮上，當尊貴的主人被介紹給舒曼之時，主人禮貌而又疑惑的問他：「您也是個音樂人？」舒曼勉強微笑著點了點頭，「那您是演奏什麼樂器呢？」無知的詢問讓舒曼內心痛苦不堪，他花了很長時間才讓自己鎮定下來，沒有奪門而出。

舒曼夫婦在德國北部的漢堡進行旅行演出時，一封來自哥本哈根的邀請函，讓原本就有摩擦的夫婦之間，出現了小小的裂痕。舒曼本來就不喜歡旅行，因為它不能給他的閱歷，或者是作曲帶來任何好處，反而費時費力，待人接物更不是舒曼所長。他需要的是安靜而穩定的作曲環境。想起家中尚未完成的工作，舒曼歸心似箭。而克拉拉則認為，只有保證旅行演出的時間，才能有足夠的收入使這個家庭正常運轉。何況對於一個年輕的藝術家來說，得到聽眾的肯定是個人成就感的主要來源。對二十出頭的她

來說，旅途的奔波、異鄉的環境，在榮譽和酬勞面前都不算什麼，而且她從小就習慣了。

在這封邀請函面前，克拉拉決定嘗試走出一條，屬於自己的成功之路。起初舒曼堅決不同意妻子的想法，但最後他被說服了。可是他對此感到痛苦而又困惑：「我們找到解決辦法。你選擇自己的道路，而我則回到了孩子身邊，回到自己的本職工作中去。但是別人會怎麼說？我被這個想法困擾著，是的，的確必要找到一條道路，使得我們的天賦得以共同發展。」

於是兩人分道揚鑣，舒曼隻身回到家中，克拉拉動身前往哥本哈根。分離的痛苦使他們都感到了，精神上的巨大空虛，可是這是他們自己作出的決定。

經歷了暈船的折磨之後，克拉拉終於抵達丹麥。她很快發現這是一個缺少音樂的城市，所幸人們對待這位知名鋼琴家態度友善，克拉拉每到一處都能贏得如雷的掌聲。

在這裡，克拉拉也認識了一些新的朋友，其中一位叫做尼爾斯·蓋德的人擁有非凡的音樂才能。他瘋狂迷戀舒曼的音樂，如數家珍般談論他的所有作品，並親自演奏舒曼的鋼琴曲給克拉拉聽。克拉拉在吃驚之餘是無盡的感動，要知道在這裡，蕭邦都是人所罕知的名字。

在接下來的音樂會中，克拉拉為丹麥人演奏了蕭邦等

人的新作。為了表達對克拉拉高超演奏技藝的敬意，丹麥皇后親自折下一束花獻給克拉拉。冬末的哥本哈根，室外還是冰天雪地，這一束嬌嫩的鮮花不啻為最高的感謝。

　　讓我們再把目光對準舒曼。沒有克拉拉陪伴的日子寂寞而又無聊，他坐在鋼琴前，時不時敲擊一下琴鍵，往日裡如湧泉般的靈感，都隨著克拉拉的離開，而消逝得無影無蹤。他寫了一些賦格和小品，可是根本算不上是嚴肅的創作。沒有妻子在身邊，舒曼覺得每一分每一秒都是那麼難熬。

　　就是在這次漫長而無盡的分離中，舒曼深刻理解了作為他人生伴侶，而存在的克拉拉的重要。克拉拉是他的寶石，他的精靈 —— 可以說沒有克拉拉的世界，舒曼的存在也沒有意義。

　　聽到妻子返程的消息之後，舒曼立刻放下手頭所有工作跑去迎接妻子。但是激動萬分的他搞錯了地點。經過一番周折之後，他們才好不容易又一次緊緊相擁。克拉拉說：「羅伯特就像一個新郎一樣，焦急萬分等待，歡天喜地迎接我。」

　　西元 1842 年 4 月 26 日，舒曼夫婦一起回到家中，克拉拉驚喜發現，為了迎接她的歸來，家中已經被鮮花裝飾一新，客廳中央鋪上了嶄新的地毯。瑪麗帶著天使一般的

笑臉撲向母親的懷抱。克拉拉把她抱起，不停親吻她的臉頰。看到這一切的舒曼不禁把別離之苦拋在腦後：「從現在起，我們的面前將會有更加美好的生活。」

事實的確如此，在克拉拉離家之時，舒曼曾仔細研究了海頓、莫札特和貝多芬的絃樂四重奏。如今克拉拉回到身邊，讓舒曼浮躁的心安定了下來。他開始了創作四重奏的實驗。6 月初他開始譜寫《a 小調四重奏》，到了 7 月他就寫完了三首。在這樣的創作狂熱中，他不忘在《新音樂雜誌》上無情詆毀一度向克拉拉求婚的情敵班克多。因為這樁誹謗案件，舒曼被法院處以五塔勒的罰款。

8 月，夫婦二人前往卡爾斯巴德和瑪麗安巴德度假。

舒曼返回萊比錫之後，寫了一首鋼琴五重奏，後來又在連續幾夜失眠的痛苦之中，完成了一首鋼琴四重奏。終於這兩年近乎瘋狂的作曲讓舒曼神經衰弱，這也埋下了他後來精神失常的種子。他這樣做的原因，除了受到美滿新婚生活的鼓舞之外，主要是因為他擔心經濟拮据，入不敷出。

西元 1843 年 5 月他在日記裡寫下的話，讓我們可以一窺純藝術家生活的窘迫：「時勢已然變了，過去我總是對我獲得的待遇不是很用心，但是有了妻兒之後這一切都改變了。我必須好好為將來做打算，我多麼想早點兒見到

自己努力的成果！── 並非藝術上的成果，而是現實生活能有稍微的改善。」

西元 1843 年 4 月，好友孟德爾頌邀請舒曼，做他開設的萊比錫音樂學院的鋼琴課，和作曲課老師，舒曼終於有了報紙編輯之外的固定收入。但是舒曼溫和沉靜的個性顯然並不適合做老師，他不大懂得如何激發學生的興趣。學生們常常抱怨：「他只是坐在我們身邊聽，在有錯誤的時候才稍稍給予指點。」克拉拉本來可以成為一位更好的老師，但是 4 月 25 日他們第二個女兒愛麗絲·舒曼誕生，她根本沒有時間專注於自己的事業，照料兩個孩子已經讓她力不從心了。

結婚後的舒曼才知道維持一個家庭的不易，真正的藝術總是走在時代的前列，而不能被大眾理解，因而真正的藝術家，往往也只能在貧寒的生活中苦苦掙扎。有時候他回想往事，會模模糊糊看到維克的影子，他甚至會下意識思考維克在發生某件事情時是怎麼做的。舒曼的壓力太大了。然而除了克拉拉，沒有人可以幫他分擔。

與維克和解

　　舒曼和克拉拉結婚快三年了，他們已經有了兩個孩子。舒曼的工作逐步走上正軌，雖然這是以他的健康體魄換來的；克拉拉在努力適應照料孩子的生活方式，但是她也會見縫插針練習鋼琴。他們什麼都不缺了，可是克拉拉心頭總有些許的遺憾，她已經三年沒有見到父親了，不知道倔脾氣的維克，能不能接受沒有女兒的生活。

　　突然有一天，他們接到一封來自德勒斯登的信，這讓夫婦二人喜出望外——這是維克寄來的信！從他們的戀情公開以來，這是維克第一次向他們低頭。結婚之前的對抗與波折，給舒曼心頭留下了一生的陰影，他雖然是個和善大度的人，但是在這件事上他始終對維克心存芥蒂，因而從來沒有考慮過與維克握手言和。這次維克的主動來信，真是出乎兩人的意料。

　　說到底，維克當初所做的一切，都是從維護女兒的利益出發的，但是現在既然兩人活得並不算太差，那麼針對舒曼的指責也就不能成立了。況且他也想念女兒和未曾謀面的外孫女，他總不能永遠不見自己最寶貴的女兒。一個真正為自己而活的人，如果不把過去的包袱放下，那他永遠不能站起身來面對今天。

　　具體說來，促使維克作出改變的，正是舒曼作為作曲家取得的長足進步。作為德國浪漫主義，音樂流派的中堅力量，舒曼的名字正與蕭邦、李斯特、孟德爾頌、白遼士、華格納等一道，光彩熠熠書寫在歐洲乃至世界音樂史上。儘管維克個人對他的《春天交響曲》頗有微詞，稱其為「矛盾交響曲」，但是不可否認它在藝術上的巨大成功。女婿的成就，維克雖然嘴上沒說，可是他一直默默看在眼裡，記在心上。

　　如果說舒曼由於曾經受傷太深，在接到這封信時還有些驚訝和猶疑，那麼在克拉拉的眼中，父親態度的轉變就是最圓滿的結局，再也沒有比這更好的了。現在的克拉拉，已經有天下最知她心的丈夫，有世上最可愛聰明的孩子，如果還能和父母在一起其樂融融，那也不枉曾經經歷的苦難了。而這封信，毫無疑問表明了父親還愛她，還需要她。哦，被人愛，被人需要的感覺是多麼好啊！——這是證明一個人在世界上存在的必要性的唯一方法。克拉拉做夢都沒想過居然能夠擁有身邊的這一切。

　　維克的確老了，如今的他需要克拉拉，甚於克拉拉需要他。他想讓女兒一家與他團圓，他還很想看看，是否能把外孫女們培養成第二個、第三個克拉拉。克拉拉立刻答應了父親的要求，舒曼當然也全力支持：「我很高興與你

保持一致，父母畢竟是父母，誰都有父母，而且是不可替代的唯一。」

在這之前的西元 1843 年 2 月，舒曼著手譜寫托馬斯·莫爾（Thomas More）的作品《天堂與謫仙》。他把這部清唱劇看作自己作曲生涯中最重要的作品，「這是一出神劇，獻給快樂而開朗的人」。

然而完成此作後，這年他卻沒有什麼別的創作。12 月，他親自指揮此劇在萊比錫進行首演。但他溫文爾雅的性格，並不能夠有效發揮參演人員的長處，效果並沒有他預想的那麼好。演唱謫仙的女高音歌唱家莉維亞·弗雷吉姆，寫信向克拉拉抱怨：「希望你能夠說服你的先生更加嚴厲一些，要求大家更加專注一些，這樣才能進展順利。」

儘管演出並不十分順利，但是聽到消息的維克還是十分高興，他立即提筆寫道：「親愛的舒曼，為了克拉拉和這個世界著想，我們不該再這樣身居異地了。你現在也是父親了，也有自己的家，為什麼不可以進一步商量呢？在藝術上我們還是保持一致的。我曾經是你的老師，確認你的音樂道路也是我的判斷，你不用再懷疑我對你才華的真心認同。我在德勒斯登滿懷喜悅等候你。」

最後他在信上簽下名字──「你的父親，弗雷德里克·維克」。

接到維克的信後，舒曼一家立刻啟程前往德勒斯登，與維克共度聖誕節。大家彼此都極為珍惜這來之不易的團聚，為此在維克的暴脾氣發作時，舒曼和克拉拉總是極力控制自己的情緒。他們以極大的耐心度過了這段日子，隨後回到了萊比錫。

心力衰竭

孩子接二連三的出世，很快耗盡了舒曼微薄的收入，舒曼一家的生活愈發捉襟見肘。克拉拉思前想後，雖然這麼做會挫傷丈夫的信心，但是她不得不設法以一個鋼琴家的身分，為這個家帶來一些收入，她必須舉辦旅行音樂會。

舒曼無奈答應了克拉拉的提議，這也是解決眼下窘境的最好辦法了。至於孩子，可以安頓在親戚那裡。西元 1844 年 1 月 25 日，舒曼夫婦開始了俄國之行。

冬季北歐的酷寒舉世聞名，處於最北端的俄國尤甚。

拿破崙（Napoléon Bonaparte）和希特勒（Adolf Hitler）的軍隊，都是在俄國遭遇毀滅性的打擊，而幫了俄國人大忙的，就是冬日極為惡劣的天氣。舒曼夫婦選擇在此時出行，也是因為經濟問題迫不得已。旅途中只要一有機會，克拉拉就舉行演奏會，從聯繫場地到最後拿到收

入，都是她一手操辦。不大願意與生人接觸的舒曼，只能在精神上支持妻子。

就這樣，走走停停過了一個多月，他們終於到達了俄國首都。在這裡，他們長途旅行的困頓和艱辛，全都得到了補償。迎接他們的是熟識的音樂家朋友，和接連不斷的音樂會。克拉拉還應邀拜訪了冬宮，並為沙皇演奏了孟德爾頌獻給他的作品《春之歌》。

在俄羅斯，了解舒曼的人並不太多，於是在每一次音樂會上，克拉拉都演奏丈夫的作品。精湛的技巧和多年來與舒曼相知相愛的感情，都注入到了樂曲當中，聽眾們驚嘆：居然還有這樣美妙的作品！正是由於克拉拉的竭力推廣，當時和後世的人們，才逐漸了解了舒曼的存在。我們今天對於舒曼的評價，很大程度上也應該歸功於克拉拉的精準詮釋。

轉眼間冬去春來，俄羅斯大地上春風和煦，暖陽高照。

但是舒曼的情緒並沒有隨著天氣好起來。和之前不愉快的旅行一樣，他實際上並不開心。人們可以認同克拉拉的鋼琴演奏，但是對舒曼的作曲認可度並不高。因為他氣質的內斂、纖弱和對古典主義音樂風格的讚賞、繼承，他的鋼琴曲往往更適合在小型沙龍上演出 —— 可是這個大

轉變的時代，正是音樂走向大型音樂廳的時代。於是可憐的舒曼一如既往，被看作成就卓絕的妻子身旁可有可無的附庸。

不僅如此，水土不服和旅途勞頓，也讓他的創作熱情銳減。

何況這次到俄國，舒曼並無多少音樂上的進益，當時俄國的著名作曲家格林卡、亞歷山大·達戈米希基（Alexander Dargomyzhsky），他一個都沒有見到。他去歌劇院欣賞了格林卡的《沙皇的一生》，但是它並沒有給舒曼留下深刻的印象。

與克拉拉希望能夠在外地多逗留一陣、多賺些錢養家的想法相反，舒曼總是急切盼著回家的日子早點兒到來。

早在前一年的 11 月，他就計劃寫一部歌劇。在俄國旅行期間，他甚至隨身攜帶一本歌德的《浮士德》，一有時間就挑選合適的場景，思考如何配樂。但是克拉拉的成功給他的打擊實在太大，他的憂鬱症在俄國逗留時愈發嚴重。

在俄國待了兩個月後，他們終於踏上了歸程。回到萊比錫的舒曼壓力不減反增，他始終在自己不能夠賺到足以養家的錢的問題上自責著，神經衰弱的病症日漸加深。種種跡象表明，舒曼承受的壓力，已經遠遠超越了他的極限，他不得不辭去《新音樂雜誌》的總編輯一職。這本在

他領導下戰鬥了十年的雜誌，如今被轉交給了新的總編輯奧茲華爾·洛倫茲。

舒曼先是投入到歌劇《浮士德》的創作之中，隨即又改變主意，要寫拜倫的《海盜》，再後來又變卦，譜寫漢斯·克里斯汀·安徒生（Hans Christian Andersen）的《卡羅斯卡》，他深信這部劇是「曠世劇作」。

在巨大的壓力和高漲的熱情之下，舒曼的精神狀態就像在吹一個大氣球，終有不能再吹，再吹就要爆炸的時候。

到了八月，這個時刻終於來臨，他再度崩潰，無法聽音樂了，「音樂像刀一樣切入我的神經」。他的病情把克拉拉嚇壞了，她立刻放下一切帶丈夫到哈茲山旅行散心，可是情況並沒有得到多少好轉。一位醫生為舒曼制定了一套體操，並讓他停止任何形式的腦力工作。可是舒曼已經被病魔折磨得不能起床了，談何做體操呢？他只能躺在床上無助流淚，妻子、友人的關心和安慰都不能幫助他。

人想要贏得重生，只能依靠自救，苦苦煎熬著的舒曼明白，人的靈魂只能獨行。他必須依靠自己的力量重新站立起來。他向克拉拉提議去德勒斯登換換心情，那裡有新鮮的空氣和寧靜的環境。克拉拉馬上同意了。10月3日，他們前往德勒斯登。

　　但是與設想的不同，開始的幾週，情況變得更加糟糕，如今舒曼不能走路，還伴有失眠和幻覺。每天清晨克拉拉都能在他的枕頭上看到被淚水打溼的痕跡，她心如刀絞。

　　她請了一位心理醫生赫比格來幫助丈夫。透過檢查，赫比格醫生發現自己的病人，對死亡和高層建築十分恐懼，也很害怕感染疾病、頭痛和寒顫。一段時間的治療之後，赫比格認為舒曼並不合作：「舒曼總有辦法找到理由不服用我開出的藥，我只好規定他沖冷水澡。這果然有了作用，使得他又能夠恢復往常的作曲工作。由於我曾經研究過此類的病例，特別是那些專注於一件事情、勞累過度的人，我建議他想一想音樂之外的事情，他先是選擇博物學，再是物理學，但是幾天之後又都放棄了。我認為無論這個人身處何處，他終究會拜倒在音樂腳下。」

　　舒曼日漸好轉之後，他和克拉拉討論在德勒斯登定居下來。他們在孤兒院街買下了一棟公寓，接著返回萊比錫進行了告別演出。在聚會上，克拉拉和孟德爾頌共同演奏了，孟德爾頌的新作《仲夏夜之夢》。在萊比錫過的最後一個週日，舒曼夫婦舉辦了一場「告別日戲」（劇院裡在下午開演的戲），首演舒曼的《降 E 大調四重奏》和貝多芬的《C 大調鋼琴奏鳴曲》。

12 月，舒曼一家的萊比錫生活終於結束，德勒斯登的日子就在眼前。想到美好的未來，舒曼又一次燃起了生活的信心。

第5章 新婚生活

第6章　在德勒斯登的日子

音樂創作第二春

　　與萊比錫相比，在當時的德國，德勒斯登地位並不是很高。它的人口數量和城市規模，比萊比錫大一倍，但是音樂上卻遠遠不及萊比錫。而且繁榮的商貿，讓萊比錫與歐洲其他各國的交流更為頻繁，文化上更為活躍，民眾的視野也更加開闊。如果說萊比錫的文化屬於全體市民階級，那麼德勒斯登的文化，只屬於一個很小的閉塞的階級。在德勒斯登，除了很少的歌劇和音樂會，剩下的公共音樂生活簡直屈指可數。

　　由於社交上避免了很多麻煩，德勒斯登的生活對於舒曼來說顯得安靜而閒適，這對於他身體的恢復很有好處。

　　起初他慶幸這裡音樂生活的匱乏，「你能夠尋找回那渴望音樂的往日情懷，因為可以聽的相當之少」。隨著精神狀態的好轉，他初來德勒斯登的新鮮感逐漸消失了，取而代之的是因音樂活動的量少質劣，而帶來的痛苦，僅有的那一點音樂只是圍繞皇室展開，到處充斥著業餘玩家和死板的規定及習俗。

　　當時幫助他們移居德勒斯登的音樂家費迪南·希勒（Ferdinand Hiller），也深知當地音樂風氣不振。在舒曼夫婦安頓下來之後，他想聯合他們舉辦一系列音樂會，來扭轉這一形勢。沒想到進度出奇慢，德勒斯登的古板風

氣不會因為一兩個人的見識和努力，而在短期內有很大的改觀。舒曼寫信向孟德爾頌大倒苦水：「樂團什麼都不能演奏，偏偏又不能離開他們。習俗才是這裡占據主導地位的東西，因此樂團從來不在加演的演奏會上演奏貝多芬的交響曲，以免影響到棕櫚主日（基督進入耶路撒冷的紀念日）的演奏會，和可以拿到手的補助津貼。」

此時恰好另一位浪漫主義音樂的主將，威廉·理察·華格納也在德勒斯登生活，他得到皇家戲劇院的指揮一職。

年僅三十二歲的他只比舒曼小三歲，但是由於氣質上相差太遠，他與舒曼簡直格格不入。最初舒曼聽到華格納的音樂時很不以為然，他評價後者的歌劇《唐豪舍》：「這個世界上（包括音樂家在內）有誰懂得純粹的和諧？我承認華格納是個聰明人，充滿瘋狂的意念和膽量，王室貴族都為《黎思濟》傾倒不已。但是我敢打賭他不會寫，甚至不能夠想像出連續四個小節的優美旋律。這就是他們所缺乏的和諧，以及寫四個聲部的能力。」

從這段評論中我們可以看出，相對於更為激進大膽的華格納，舒曼的音樂理念在浪漫主義樂派中趨向古典主義。

這種傾向是由舒曼的個性、經歷和學識決定的，也體現了古典主義向浪漫主義過渡的時代特點。儘管後來舒曼

去看了《唐豪舍》，了解了這部戲劇的藝術張力，並且收回了先前的評論，但是他仍然對華格納的表達手法持懷疑態度。

至於華格納，則宣稱舒曼「古板得無法從我的觀點中受益」。

本來德勒斯登的音樂土壤就十分貧瘠，與華格納的尖銳對立更是讓舒曼感到寂寞，他只能在與孟德爾頌的信中找到一點慰藉。一方面，他稱讚孟德爾頌的遠見卓識，並為他們都崇拜巴哈一事感到十分自豪，舒曼自己還寫了一首以巴哈名字 B、A、C、H 四個音為骨架的管風琴賦格曲，來向古典大師致敬；另一方面，舒曼為自己的音樂創作落後於好友而有些自卑，「我幾乎沒有什麼可以拿給你看」，但他也對自己與生俱來的才華持有自信：「我相信自己並沒有在音樂上停滯不前。有時候一束玫瑰色的熾熱光芒，預示了我舊日力量的回歸，以及貫穿在我的音樂中的一股鮮活氣息。」

就這樣，在超越過去自己的過程中，舒曼找到了新的動力。在沒有好音樂的德勒斯登，舒曼迎來了音樂創作的第二個春天。

這段時間，舒曼完成了《a 小調鋼琴協奏曲》，這部作品的第一章，是之前我們已經提及的《a 小調幻想曲》，

它是西元 1841 年完成的。四年後的今天，他接著寫出了第二、三樂章，使之成為一部完整的協奏曲。儘管全曲分為兩個階段寫出，然而我們聽來並不覺得有分裂之感，各個樂章不同主題的音調存在著驚人的相似之處，形式的發展也是極為統一的，舒曼稱之為「介乎交響曲、幻想曲、協奏曲和大型奏鳴曲之間的產物」，所以它的曲式結構不像李斯特那樣，使用單一主題發展的手法，而是主要用變奏發展的原則去豐富內容。由於在樂思中注入了青春的歡樂和熱情，我們今天聽這部作品的時候，還能感受到一個天才音樂家的創造力。

西元 1845 年 7 月，當舒曼完成這部作品時，克拉拉的喜悅之情溢於言表：「我一直在期待他創造的偉大作品。當我與管絃樂隊一齊演奏它時，我就跟當了國王一樣的高興。」在之後的半年裡，克拉拉相繼在萊比錫、維也納、布拉格和柏林巡迴演出這部作品，有時候舒曼親自出任指揮。一部協奏曲作品，最重要的是指揮與獨奏者之間的默契配合。

我們甚至可以想像到，演出時，舒曼與克拉拉在時不時的眼神交流中，擦出的那充滿愛意的火花。

在德勒斯登，舒曼家族繼續壯大。西元 1845 年 3 月 11 日，克拉拉生下第三個女兒朱麗；隔年 2 月 8 日，第

一個兒子愛彌兒誕生。西元 1847 年，當克拉拉發現自己又懷孕了時，禁不住在日記裡自問：「我的工作會如何進展下去？舒曼卻說：『有孩子就是福氣。』他說的沒錯，沒有孩子就沒有歡樂，我決心盡可能微笑著面對眼前的艱難。至於能否支撐下去，我自己也不清楚。」

孩子的天真無邪給舒曼一家帶來了無盡的愉悅。西元 1846 年 2 月 23 日，也就是第四個孩子誕生後不久，舒曼夫婦開始動手寫作《對孩子們的回憶小記》。他們說大女兒瑪麗「性格快樂、活潑，對玩笑非常敏感，看起來很喜歡音樂，但是沒有特殊的天賦」。二女兒愛麗絲則「與瑪麗相反，固執、不聽話、能吃能喝，時而情緒高昂，時而憂鬱低沉，好像在思考什麼事情」。—— 這兩個孩子彷彿分別繼承了母親和父親的個性。

在和諧的家庭環境中，舒曼的創作慾望也得到了最大限度的釋放。從西元 1845 年 12 月到 1846 年底，他寫出了《C 大調第二交響曲》，並在 11 月 5 日於萊比錫首演，指揮是孟德爾頌。這首曲子的寫作時間如此之長，中間還伴有一次可怕的發病。當舒曼正著手完成樂曲中最激動人心的篇章時，突如其來的痛苦將他擊倒。為了丈夫的健康著想，克拉拉堅持讓舒曼去海濱度假。七八月分的海風，把清新的氣息吹向陸地，迷人的風景給舒曼一家帶來了新

的話題，舒曼的病情稍許好轉。

　　令人遺憾的是，交響樂的上演沒有引起音樂界的關注。其實舒曼的氣質並不適合交響樂，一位樂評家早已尖銳指出過這個問題：「我們稱舒曼為 19 世紀重要交響樂作曲家的灰姑娘之一，似乎有些過於嚴厲，但是事實上呢？雖然他的交響曲 —— 排除其他的管絃樂作品 —— 古斯塔夫‧馬勒（Gustav Mahler）和布魯克納（Anton Bruckner）的地位穩當，但是卻遠不及舒伯特、孟德爾頌、布拉姆斯和柴可夫斯基的交響曲受人歡迎。對於大多數聽眾而言，舒曼是寫那些迷人的鋼琴小品以及鋼琴協奏曲、鋼琴四重奏的作曲家。在藝術歌曲的領域裡，我們依然認為他是繼舒伯特之後少數優秀的繼承者之一 —— 一位動人而充滿靈性的歌者，詠嘆浪漫情愛的悲喜。至於作為一位交響樂作曲家，恐怕只能敬陪末座！在各大樂團的演奏曲目單上，極少出現他的交響曲或者序曲，因為它們不夠光輝燦爛，在配器上也沒有獨到之處，讓指揮家們難以發揮。這些交響曲的價值不在於它們的古典特質，而在不斷洋溢著的浪漫精神。舒曼是天生的小品作曲家，那些自成一體的鋼琴小品和藝術歌曲才是他的領域。」

　　由於西元 1846 年舒曼的主要精力放在了這首交響曲上，在音樂創作的其他領域他幾乎交了白卷。而交響曲演

出慘淡的現狀，也讓舒曼夫婦重新陷入了經濟危機之中，克拉拉不得不再次出馬，用自己的演奏維持這個家庭繼續的生存。

苦澀的維也納之行

　　這次的巡迴演出，克拉拉選擇了久負盛名的音樂之都，維也納作為自己的目的地。西元 1846 年 11 月 23 日，舒曼一家先是坐馬車來到布拉格，再坐火車抵達維也納。在安頓好家人之後，克拉拉決定像以往一樣不用任何引薦者，全憑自己的名聲和能力來舉辦演奏會。在演出之前，克拉拉得到了李斯特好心的提醒，他建議他們去拜訪科爾柏，他在維也納有一定的影響力，可以幫助他們在報紙上宣傳演出資訊。自負的克拉拉被這提醒激怒了：「親愛的李斯特，你都在想些什麼？我需要這個人來提攜我？你並不十分了解我，這完全用不著！尤其是在維也納，我在這裡比在我國還要廣為人知和受人愛戴。」克拉拉的自信完全有道理，維也納的人應該還沒有忘記，數年前他們是怎樣為一位天才鋼琴少女而瘋狂的。羅伯特‧舒曼的名聲也曾到達這裡，他在維也納有一些朋友。眼下他的音樂沒有得到維也納大多數人的理解，那麼這次演出不正是宣傳自己的最好時機嗎？在 12 月 10 日的第一場音樂會上，克拉

拉彈奏了貝多芬的《G大調協奏曲》，但是只得到了稀稀落落的掌聲。五天後的第二場音樂會，舒曼的鋼琴五重奏上演，反響不錯，但是遠未達到他們預期的效果。不幸的是，在新年之夜舉辦的第三場音樂會使他們陷入了絕望的深淵。由於新年的緣故，演出海報沒有被貼出，賣出的票寥寥無幾。僅有的觀眾也對舒曼的鋼琴協奏曲和《春天交響曲》報以冷淡的回應，使克拉拉再也無法掩飾她的極度失望。維也納人的選擇是有原因的，克拉拉向來以演繹高難度曲目而著稱，如今卻執迷於蕭邦、孟德爾頌和舒曼的作品，令人十分不悅。

到此為止，舒曼夫婦已經虧空兩百先令，這是前所未有的大失敗。演出結束後，心高氣傲的克拉拉，終於忍不住投入舒曼懷中大哭起來，這是她作為一個職業鋼琴演奏家的恥辱。她根本沒有臉面對這一切。「不，這不是真的！」

「快告訴我，羅伯特，我還沒有開始演奏呢！」舒曼緊緊抱住妻子，對於她釋放的痛苦，他無能為力。他覺得妻子的演奏沒有問題，問題是他的曲子寫得不夠好！但是他不能倒下，此刻的克拉拉，比他更需要得到安慰和勇氣：「冷靜，我親愛的克拉拉，十年之後一切就會不同了。」——舒曼竟一語成讖，十年之後正是他離開人世之時，那時一切都不同了。

　　克拉拉聽說孟德爾頌的朋友、瑞典女高音歌唱家珍妮·琳德（Johanna Maria Lind）也在新年晚上抵達這裡，便在音樂會的第二天早晨去拜訪她。珍妮早就聽說了克拉拉的名聲，很高興接待了她。「你們還要舉辦音樂會嗎？」克拉拉猶豫了，她擔心會出現新的虧空。「你們必須得舉辦」珍妮微笑著說，「而且你們必須允許我來演唱舒曼先生的作品。」珍妮如此熱情的提議讓克拉拉喜出望外，她從珍妮自信滿滿的臉上看到了希望的曙光。

　　1 月 6 日，珍妮來到舒曼和克拉拉的住處彩排，事後舒曼這樣描述這位「高貴而無雙的藝術家」：「我永遠也不會忘記這次彩排 —— 只看一遍，她就對樂譜有著清晰的理解，我從來沒有遇到過這樣只讀一遍，就能夠使用如此恰當的概念，簡潔明確、掌握透徹的人。她把最深刻的思想告訴克拉拉，因為她與克拉拉之間有著真正的友愛，而克拉拉也報之以同樣的熱情！」

　　這場音樂會一經確定，所有的票立刻被銷售一空。演出那天，整個大廳座無虛席，連走道上都站滿了人。開始之後還有人在外面苦苦等候，希望能夠得到一個趁機溜進去的機會。音樂會取得了巨大成功，它為舒曼夫婦帶來了無可言表的歡樂。克拉拉在日記裡寫下：「它補償了我們旅途的所有花費，並且讓我們可以帶著三百塔勒回家。但

是它仍然是我迄今為止最悲傷的回憶。我彈奏了整場都做不到的事情，琳德僅用一首歌就做到了，想到此事我的心中依舊感到難言的苦澀。」

其實這也不能怪克拉拉，在歐洲的音樂史上，那麼多作曲家前赴後繼投向歌劇的懷抱，是有物質上的考慮的──一般的器樂作品是陽春白雪，聽眾寥寥；而只要有一部歌劇一炮走紅，那麼歐洲各大劇院就會爭相演出，作曲家的獲利頗為可觀。在這種氛圍下，一位女高音歌唱家的受人歡迎也是不難理解的。這個局面直到今天也沒有被完全打破。

珍妮的兩肋插刀使得舒曼夫婦大為感動，他們在演出結束的第二天到她府上拜訪。他們的談話友好而又真誠，珍妮還邀請克拉拉，去瑞典斯德哥爾摩她的住所。這位女歌唱家給舒曼夫婦留下了極好的印象，克拉拉後來對丈夫說：「她是那麼的和善，我真想永遠擁抱她。」

西元 1847 年 1 月 21 日，舒曼夫婦終於踏上了回家的旅程。

苦澀的維也納之行讓他們意識到，自己的音樂並不能獲得一般民眾的理解──這正是先驅者的悲哀。但無論如何，結識了一位音樂上的知音珍妮・琳德（Johanna Maria Lind），使他們感到不虛此行。

　　2 月 4 日，一家人在德勒斯登又一次團聚。與他們行程中的大起大落相比，德勒斯登是那麼的寧靜祥和。除了偶爾會晤一兩個朋友，參加一些小型演出，一切都與往日無異。

德勒斯登爆發革命

　　受到維也納事件的刺激，舒曼決定重拾歌劇寫作。在這之前他們夫妻二人前往柏林，舒曼在歌唱學校指揮清唱劇《天堂與謫仙》，但是合唱團極為閉塞，根本不知道如何接觸當代音樂。在回到德勒斯登後，舒曼著手搜尋各種歌劇素材，最後決定以最近閱讀的弗裡德里希·黑貝爾（Christian Friedrich Hebbel）的浪漫劇《格諾費娃》為本創作歌劇。另外他也重拾了半途而廢的《浮士德》，開始寫終曲合唱。

　　不幸的是，在這年 6 月，他們唯一的兒子愛彌兒病死，當時年僅一歲零兩個月。「他幾乎總是在生病，」舒曼寫道，「在這個世界上他沒有得到什麼快樂。我唯一看到他笑的一次，是在我們出發前去維也納，我離開他的那個早晨。」兒子的離去使得舒曼夫婦傷心不已，生活大亂。

　　7 月，兩人回到茲威考，人們舉辦了一場以舒曼作品為主的音樂會，來向這位小鎮的驕傲致敬。舒曼的啟蒙音

樂老師昆奇，向每個人投以「充滿驕傲」的笑容。7月10日，舒曼指揮了他的《C大調第二交響曲》以及為此盛會特別創作的合唱曲。

然而，11月4日孟德爾頌的死訊，讓舒曼的精神再度瀕於崩潰。失去他最為信任的朋友，舒曼表面上平靜，心中卻湧起了遏制不住的對死亡的恐懼。第二天，他動身前往萊比錫，他要趕去參加葬禮。此時的他胸中迴蕩的，正是他創作的《天堂與謫仙》的旋律。音樂家就是這樣一種人：既是從天而降的為全人類吟唱的天使，又要經歷世俗的磨難與死亡。

喪禮之後兩天，有一個歡送德勒斯登男子合唱團指揮希勒的告別餐會。這個人就是幫助過舒曼一家移居德勒斯登的人，他即將離開這裡，前往杜塞道夫接任音樂總監一職。他留下的空缺指定由舒曼繼承。舒曼因而有機會籌建起一個混聲合唱團，在西元1848年首次集合。他很喜歡與這個團體進行合作：「一方面，我的合唱團給予了我極大的快樂，它是由六十到七十個人組成的，可以讓我隨心所欲安排或者是改編曲目；另一方面，我放棄了純粹由男聲構成的合唱團，它缺乏真正的職業音樂家精神，與他們的共鳴太少，雖然他們本性不壞。」

這個合唱團演唱巴哈、亨德爾、帕萊斯特裡那、孟德

爾頌、希勒以及舒曼自己的《天堂與謫仙》等曲子。儘管
有些團員批評舒曼缺乏權威，但是仍有一些團員持有不同
看法：「他的確沒有權威的聲音，或者眼神可以迅速打動
人心，但是他的整個人卻體現出了偉大藝術家的高貴氣
質。」

他擁有天才的特質，在不知不覺中提升了合唱團的整
體素養。每個人都能夠感受到這是嚴肅的藝術工作，必須
為合唱團的成功盡心盡力。」

西元 1848 年 8 月，舒曼完成了歌劇《格諾費娃》，
接著開始譜寫拜倫的《曼弗雷德》，同時也忙著整理起鋼
琴曲集《少年曲集》。他以十分驕傲的心情寫道：「我把
第一首曲子獻給大女兒瑪麗作為生日禮物，還加了一些別
的小曲子。我似乎又能作曲了，你甚至可以發現其中蘊含
著我往日的幽默。」

年底，舒曼開始寫另外一部鋼琴作品《林中景色》，
來描繪他對森林的浪漫感情。每一首都有一段充滿詩意
的引言，比如：「一簇簇繁花在此，猶如死去的人一樣蒼
白，但花叢中盛開了一抹深紅，並非因為陽光照耀，乃是
深深植根吸引人血之土。」

正當舒曼稍稍找到一些創作的狀態時，5 月，德勒斯
登爆發了革命。所幸當時舒曼夫婦正從鄉間進城，發現到

處警笛高鳴，槍聲震天。第二天，民主黨組成了臨時政府，路障得到了清除。

舒曼的自由主義思想幾乎每個人都清楚，這當然得益於他在《新音樂雜誌》上的口無忌憚。面對眼前緊張的局勢，他十分擔心自己成為徵召的對象，實際上，搜查的士兵已經來過兩次了。一週前，舒曼的最後一位近親，卡爾去世的消息剛剛傳來，他的神經處於極度衰弱而又高度緊張的狀態。克拉拉認為不能再讓丈夫留在這裡了，她決定與丈夫和長女從後花園逃走，其餘的孩子則留給女僕照顧。

在經過八個小時的長途跋涉之後，他們終於抵達麥克森的友人那裡。克拉拉整天處於提心吊膽的痛苦之中，擔心自己孩子們的安危。在第二天傍晚，她找到了一起回德勒斯登的同伴，幾個人結伴小心翼翼回到了德勒斯登。

大街上幾乎是死一般的寂靜，除了士兵之外看不到什麼行人，家家戶戶都大門緊鎖。克拉拉摸進了自己的家。她輕輕推開房門，孩子們都睡著了，她這才放下心來。克拉拉馬上收拾行李，帶孩子們坐上了出城的馬車。

即使在離城三公里遠的麥克森，他們仍然能夠聽得到城裡的騷亂聲。在消息不暢的時候，大街上每天都流傳著各種糟糕的消息，甚至有年輕的學生，被窗外射進來的子

彈打死的慘聞。克拉拉難過的依偎在丈夫懷裡：「我們活著的時候經歷這樣的事情實在是太可怕了！人們為了小小的自由就要開戰，什麼時候我們能夠得到平等的正義？貴族們對於他們高人一等這件事情深信不疑。怎麼能這樣？」

在終日的惶惶不安中，人們終於等到了普魯士部隊奉命進城，平息暴動的那一天。舒曼夫婦先回城收拾行囊，以便在安靜的鄉下多待上一陣。接著他們全家搬到了克萊沙小鎮，一直待到六月中旬。

然而舒曼旺盛的創造力並沒有受到很大的影響，抵達克萊沙後，他首先把《少年曲集》寫完。他告訴希勒：「我一直在忙個不停，今年真是豐收的一年，彷彿外在的風暴更加驅使我進入內心。因為只有工作，才能讓我在外界猝發的可怕風暴中，找到暫時平靜的心靈港灣。」克拉拉則對丈夫的狀態驚詫不已：「外面種種可怕的事故，反而喚醒了他內在的詩意和情感，真是難以置信。他的每一首曲子都呼吸著平靜祥和的氣息，像春日裡綻放的花朵一般微笑。」

但是舒曼並非對起義沒有任何關心，他創作了《路障進行曲》寄給出版社，大膽表達了對共和制度的支持。

他認為這首「以真正燃燒的熱情」寫的曲子應該馬上

得到出版，並在扉頁上印上大大的「西元 1849」字樣。但是反覆考量之後，他決定撤回這個昭顯他革命熱情的證據。

　　與此同時，舒曼也改寫了幾首《浮士德》的「迷娘之歌」，創作了《迷娘安魂曲》。在 8 月 29 日歌德生日當天，《浮士德》在德勒斯登的公眾公園、萊比錫以及魏瑪等地公演。在創作這些曲子的時候，舒曼時而會感到惴惴不安，因為他描寫的對象，是德國最偉大的文學經典之一，如果寫不好就是對偉人最大的不敬。但是聽到觀眾們評價這個曲子，使他們增進了對於文學作品的理解時，舒曼稍稍鬆了一口氣。將近一年後的西元 1850 年 6 月，他的歌劇《格諾費娃》上演。舒曼為這一天的到來等待已久，然而這部歌劇也沒有給他帶來預想中的喝彩聲。

　　西元 1849 年的秋季，舒曼面臨一個嚴肅的抉擇。他們在德勒斯登住了將近五年，除了作曲上小有收穫，其餘的則都沒有什麼突破。久已不寫樂評的他，在文學上感到有些枯竭，另外維也納音樂學院的指揮，一直沒有著落。他感到在德勒斯登再待下去沒有前景。

　　此時舒曼收到希勒從杜塞道夫寄來的信件，信中建議他接任杜塞道夫音樂總監一職。過去孟德爾頌對杜塞道夫沒有什麼好評：「樂隊裡沒有幾個人，能連續拉幾個小節

而音準無誤。」受他影響舒曼也一再猶豫，除此之外更重要的，恐怕是那裡有一座瘋人院。舒曼對此感到心有餘悸：「有一天，我在一本古老的地理書上，查找杜塞道夫的資料，結果赫然發現那裡有三間修道院和一座瘋人院。對於前者我沒有什麼好說的，但是後者卻令我有些不安。我得時時提防自己處於沮喪之中，如果生活的悲哀，以一種醜陋的形態展現在眼前，對我們的傷害將會更大，至少對我這樣喜歡胡思亂想的人來說是如此。」

　　克拉拉則竭力勸說丈夫接受音樂總監一職。從少女時代開始，她就不喜歡德勒斯登的沉悶空氣，對她來說搬家再好不過了。何況日益壯大的舒曼家族需要更多的財力支持，離開德勒斯登不會失去什麼，而遷居杜塞道夫則可以給他們帶來七百塔勒的固定收入。這雖然不夠他們全家的開銷，但是有總比沒有好。

第 7 章　在杜塞道夫的日子

指揮生涯不順

　　無論舒曼對杜塞道夫的印象有多糟糕，他們一家抵達之後受到的熱烈歡迎是毋庸置疑的。下榻的旅館被鮮花裝點一新，好友希勒則指揮合唱團，為他們演唱小夜曲。兩天后，當地的樂團在他們進餐時演奏莫札特的《唐・喬凡尼》序曲，並舉辦舞會向他們致敬。他們在會場演奏舒曼的作品，但是沒料到舒曼夫婦經過長途的奔波已經累壞了，舞會還沒開始就先行離去了。

　　舒曼一家的生活漸漸安頓下來，他們在城中心找到了一所房子，雖然並不是十分中意，但是畢竟有了一個可以遮風擋雨的居所。舒曼理想中的家是一個安靜的花園，可是這所臨街的房子十分嘈雜，對創作來說不是個優越的環境。

　　令人欣慰的是，9 月 17 日的合唱彩排，和 10 月 22 日的管絃樂隊彩排看起來似乎不錯，這些團員歷經孟德爾頌、裡茲和希勒的調教，早已擺脫了那個連音都拉不準的時代，使得舒曼指揮的擔子輕鬆了不少。而 10 月 24 日的正式演出更加證明了團員的訓練有素，這對於舒曼在杜塞道夫的生活來說，無疑是一個良好的開端。這次音樂會演奏了包括孟德爾頌的《g 小調第一鋼琴協奏曲》在內的曲目，得到了觀眾們的熱烈掌聲。

　　隨著時間的推移，舒曼夫婦在這裡結識了一些新的音樂家朋友，然而他們發現這些朋友，把太多的精力放在了與音樂無關的事情上。克拉拉認為：「說他們缺乏熱情是毫無根據的，但是那種熱情並非真正的、嚴肅的熱情，而只是出於滿足自己喜愛的對象。」

　　舒曼則在排練之餘抽出時間來創作了《第三交響曲》「萊茵」。在少年時期，他就十分嚮往萊茵河，這是德國人的「父親之河」，而今住在這條大河邊的生活給他帶來了無盡的聯想。9月，舒曼夫婦造訪科隆，舒曼對高聳入雲的，中世紀天主教堂印象極深。他似乎得到了一些靈感，隨即寫出了交響曲的慢板樂章。從11月20日開始，他著手創作這首交響曲，到了12月9日便全部完成。值得我們注意的是，舒曼意識到自己在為「父親之河」譜寫頌歌，因而在曲中一律不使用音樂界習慣使用的義大利語，而使用自己的母語德語。

　　前面我們已經提到，舒曼的個性氣質和生活經驗，不能給他在交響曲的創作上，提供思想和情感方面的足夠支持。

　　他的交響曲在藝術上暴露了樂器對比性不夠充分、樂隊色彩不太鮮活等弱點。但相對他的其他作品而言，《萊茵交響曲》無疑顯示出，舒曼對形式和交響樂力量的最為

有力的掌控。有人甚至認為，它完全可能是以貝多芬的《英雄交響曲》為楷模的，「此曲的五個樂章每一章，都是一幅自然景色的音樂田園畫面，其交響樂思想常常受到『人民性』力量的支配」。

　　這部交響曲與《英雄交響曲》採用了同樣的降 E 大調的調性，開始的主題實際上也是後者的主題。這個樂章是舒曼注重交響曲風格的，最為傑出的成就。隨著莊嚴肅穆的主要主題，和形成鮮明對比的副主題的推進，呈示部，展現了一定的空間。緊接著的展開部，利用了前面出現的所有的主題素材，之後再現部，則由四支法國號的齊奏引入一個突發的旋律，繼而達到真正的輝煌燦爛。第二樂章充滿了豐富的靈感，宛若一支民歌般簡潔明快，把萊茵河畔的景色展現得淋漓盡致。值得一提的是，舒曼終其一生，對德國民歌進行大量的、嫻熟的運用，民歌同時也是1770 年代後的藝術家們關注的對象。舒曼的音樂中，民歌的運用，是對浪漫派作曲家們充沛而過於富有感情的，做法的矯正，也是一種健康和直覺的表現。

　　關於這首曲子的名字，與《春天交響曲》一樣，它在出版時並沒有標題，是作曲家自己說過「這部新作就像我的『萊茵交響曲』一樣」，我們才通稱它為《萊茵交響曲》。

充滿生氣和活力的萊茵音樂節場面，貫穿於整個作品之中。

比一般的交響曲多出的第五樂章，實際上是第四樂章的大型、完美、最末的引子，以附加的題字「一個莊嚴儀式的儀式」來表明作曲家的意圖。後來舒曼似乎又不想讓聽眾的聯想受到約束，將之刪去。

次年 2 月，由舒曼自己在杜塞道夫，根據手稿指揮了《萊茵交響曲》的首演，其鄉村風味濃郁，而又慷慨雄健的末樂章激起了觀眾三度歡呼。西元 1880 年 5 月，波恩（那裡也是舒曼夫婦墓地的所在）舉行了舒曼紀念碑的落成典禮，其間舉行了紀念舒曼的小型音樂會。布拉姆斯為他的恩師和引路人舒曼，饒有深意的指揮了這部《萊茵交響曲》。

在創作交響曲的同時，舒曼還將一部分注意力，轉移到大提琴協奏曲上。10 月時，他創作了《a 小調大提琴協奏曲》。可惜的是，舒曼在生前從未聽到這部作品的演出。在他去世四年後的 1860 年 6 月 9 日，這部作品才由萊比錫音樂學院進行首演。

出於擔任指揮的便利，舒曼指揮了不少自己作品的首演，包括《迷娘安魂曲》、《新年之歌》、合唱與管絃樂結合的《夜曲》，以及希勒的《墨西拿的新娘》序曲等。

　　到西元 1851 年 3 月為止，舒曼認為來到杜塞道夫之後的生活和事業都頗為順利。但是該月《杜塞道夫日報》上，有篇報導讓他如鯁在喉。報導尖銳的攻擊他：「舒曼的指揮總是過於退卻，有時候顯得相當含糊，3 月 13 日的演出，已經低於應有的水準。」這使得他非常痛苦，甚至萌生出了離開杜塞道夫的念頭。後來巴哈的《約翰受難曲》的演出成功，才讓這些批評平息下來。

　　接下來舒曼的音樂活動十分頻繁。4 月，莫里茲・豪恩給舒曼寄了一首抒情詩《玫瑰朝聖》，描述了一朵玫瑰搖身一變，化作公主的故事。舒曼以獨唱、合唱和鋼琴的形式為之譜曲。6 月，他又寫了一組鋼琴二重奏，不久出版了《舞會情景》。舒曼打算收集三十首鋼琴曲組成一個集子，取名為《糟粕》。但是後來只出版了十四首，改名為《彩色葉子》，舒曼打算把每一頁印成不同顏色，最後作罷。7 月，一些歌手在舒曼家的客廳演唱《玫瑰朝聖》，取得了巨大成功。於是舒曼一鼓作氣，把他們組成室內合唱團，每隔一週在不同成員的家中演唱巴哈的《康塔塔》，以及拉緒斯、帕萊斯特里納（Giovanni Pierluigi da Palestrina）等人的作品。

　　接著舒曼夫婦給自己放了一個長長的暑假，他們同遊歐洲，從萊茵游至海德堡，再一路到巴登 —— 巴登、巴塞

爾、日內瓦、夏莫尼等地。8月，他們結束旅程，回到杜塞道夫。

　　但是返回家中之後，舒曼卻與合唱團起了衝突。這個合唱團主要是由熱心的業餘歌手組成，他們儘管水準有限，也逐漸看出了舒曼在指揮上的不力。有一次在預演中，女高音因為唱錯而停了下來，不久其他成員也跟著停止歌唱。

　　他們希望得到指揮的指點，可是沒料到舒曼仍然沉浸在音樂中，根本沒有注意到已經沒有人在唱了這個事實。最後伴奏兼助理指揮尤利烏斯・陶施，也不得不停止了伴奏衝到指揮臺前，舒曼沒有責怪他的莽撞，反而指著樂譜陶醉說：「你看看，這個小節多動聽！」

　　還有一次，舒曼在指揮過程中，突然不能控制情緒而暴怒起來，團員們都對他敬而遠之，整個演出一敗塗地。舒曼還與杜塞道夫的副市長，同時也是合唱團的祕書大吵了一場。他開始再度懷疑在此逗留沒有前途，轉而把精力放在了作曲上。五年前，舒曼就計劃寫一部取材於歌德的《赫爾曼與多羅西》的音樂會神劇，可是他所創作出來的序曲品質已經大不如前。

　　西元 1852 年，舒曼對宗教音樂重新燃起了熱情，他選定巴哈的《b 小調彌撒曲》的一部分和《馬太受難曲》

作為合唱曲目。他曾經說過：「一個人如果讀過《聖經》、莎士比亞和歌德，並且能夠用心領會其要義，那他的人生將別無所求。」

在世俗的雜事中無法得到解脫的他，如今已經把宗教的力量，當成了支撐自己活下去的重要精神支柱。他寫信給荷蘭女歌唱家史卓克拉揚說：「藝術家的最高目標一向是獻身於聖樂，年輕時我們深深執著於塵世間的歡喜悲憂，隨著年齡增長則會愈發渴望崇高的事物，但願不久之後我亦是如此。」

舒曼這樣的藝術家，總是不斷挖掘自己內心的豐富和可能，像協調樂團使之發出和諧動聽的音樂，這一類世俗事情，他雖然重視，但從未真正放在心上。所謂「性格決定命運」，正是對舒曼指揮事業最好的概括。

健康惡化

西元 1853 年，在一連串的打擊之下，舒曼的健康持續惡化，死神一步步逼近了他。

4 月，他突然中風，手腳出現麻痺症狀，失眠和憂鬱比以往更為嚴重。到了 6 月，他的病情依然未見起色，前往魏瑪聽《曼弗雷德》演出的計畫也因此擱淺。克拉拉帶他到哥德斯堡求醫，結果病情反而加劇。對於這種病，

醫生們也沒有一個統一的意見，只能籠統稱之為「風溼症」。醫生建議他洗海水浴，於是兩人前往雪菲尼根。返回杜塞道夫後，醫生警告他不要太過操勞。

雪上加霜的是，舊病未好，又添新症 —— 語言障礙。

除了對親近的人，平時他一言不發。有時他在大街上碰到自己的女兒，會想半天才明白這是自己的孩子。只有在家裡安定下來之後，舒曼才會恢復過去的樣子，與孩子們嬉戲，甚至對自己感興趣的話題高談闊論。在他的一個朋友舉辦的宴會上，他不像以往那樣坐在角落默默看著別人，而是情緒高漲的跳了一支舞，讓在場的所有人大吃一驚。

10月，舒曼被嚴重的眩暈害得很慘，11月則出現了明顯的聽覺障礙。他不得不讓陶施代替他指揮兩場音樂會，由此社會上流言不斷。他在12月勉強打起精神復出，卻遭到了惡評，合唱團希望能夠讓效率更高、更懂得如何協調各聲部的陶施來領導。三位委員要求舒曼遞上辭呈，這讓倔強高傲的克拉拉氣得要死。在一番火爆的鬥爭之後，委員會被迫撤銷，對舒曼的無理要求並且致歉，但是這個風波還是極大摧殘了舒曼的信心。當他再度走上指揮臺的時候，團員們也沒有向他表示出任何尊敬的態度。大家達成了默契：平時的訓練由陶施指揮，只有到了樂團排演和

公開音樂會時，舒曼才能出馬。這算是什麼樣的指揮？
舒曼在臺上指揮時，陶施總是不由自主去看那根銀色的指
揮棒，他能感受到音符在舒曼手中一點點散落，可是他也
不能對此有任何異議。何況舒曼成天沉浸在自己腦海中的
音樂裡，對別人的看法一無所知。舒曼本人對於這種形式
上的「指揮」都沒有任何異議，為什麼一個旁人要如此操
心？——陶施有時候覺得自己有些多管閒事，他只能眼
睜睜看著這位大師的生命一點點損耗。

在西元 1853 年 5 月舉辦的下萊茵河音樂節上，舒曼
的《d 小調第四交響曲》在第一天首演。這部交響曲的前
身是西元 1841 年寫的初稿，但是舒曼並不滿意，這次他
把它翻出來重新構思，使之成為嶄新的《第四交響曲》。
由於指揮是希勒，媒體和大眾對這場演出給予了很高的
評價。

舒曼的信心得到了些許的恢復，但是他的病情卻日復
一日嚴重起來。他現在已經養成了愛幻想的病態嗜好，甚
至還為此大做文章，他寫信告訴希勒：「昨天我們第一次
玩旋轉桌，它擁有多麼神奇的力量！在幻想中，我向桌子
問《c 小調交響曲》前兩個小節的節奏，它猶豫了一下，
終於回答了。起初它的節奏較慢，但是當我說：『速度該
快一點，我親愛的桌子！』它立刻就敲對了速度。我還問

它能不能猜中我心中想的數字，它的回答是『三』，完全正確！我們沉浸在驚喜之中，身邊充滿了神奇……」

曾經英俊瀟灑、意氣風發的舒曼，在經年累月的壓力之下變成了現在這個樣子，他的頭腦難得有清醒的時刻——不，毋寧說是他的全部思想都陷入音樂中去了。任何醫生都挽救不了他，他逐漸把自己封閉在了一個狹小而純淨的天地中，這個天地裡只有源源不斷噴湧出來的音符。這毫無疑問是時代的不幸，但在舒曼自己看來，或許死在美妙的音符裡才是他的大幸。

結識布拉姆斯

人還可以為社會進步作出一點貢獻的話，那麼舒曼該是癲狂的人們中的楷模。在晚年，他像維克曾經提攜自己一樣，提攜了一位當時看起來毫不起眼的年輕人，這個人後來成為享譽世界的「3B」之一，他就是約翰內斯·布拉姆斯。透過小提琴家約瑟夫·約阿希姆（Joseph Joachim）的介紹，時年二十歲的布拉姆斯於西元 1853 年9 月來拜訪舒曼。大女兒瑪麗對當時的情景記憶猶新：「有天臨近中午時分，門鈴響了，我沖過去開門。門口站著一位非常年輕的紳士，他像太陽神阿波羅一樣面容俊朗、秀髮飄逸。他要拜訪父親，我回答說父母都出門了，他又問

我，何時可以見到他們，我說明天十一點，因為父母通常都在十二點出門。第二天，他準時到來，父親為他開了門。他帶了自己的作品想請父親聽一聽，父親讓他最好自己彈。這位年輕人坐在鋼琴前，才彈了幾個小節便被父親打斷。『請等一等，我得去請內人……』那天的晚餐深深印在我的腦海中，我的父母深深為那個年輕人著迷、感動，他們不停討論早上來訪的那位天才──布拉姆斯。」說舒曼是慧眼識英雄一點兒也不為過。在鼓起勇氣拜訪舒曼夫婦之前，年輕的布拉姆斯在李斯特那裡吃了閉門羹，於是他打從心底對拜訪名人感到畏懼。在好友約阿希姆的一再勸說下，他才決定抱著試試看的態度來見舒曼。沒想到舒曼夫婦立刻被他身上不可掩飾的才華吸引了，舒曼和克拉拉在日記裡花了大量的篇幅討論「從漢堡來的布拉姆斯」。在封筆九年後，舒曼寫了一篇名作《新的道路》，刊登在《新音樂雜誌》上，以最飽滿的熱情，向世界宣告音樂天才的誕生：

　　「他不是在我們注視下逐漸成熟起來，而獲得精深造詣的，而是從宙斯（Zeus）頭腦中產生的雅典娜（Athena），一瞬間全副武裝呈現在大眾面前──符合這個條件的人果然來了，他就是約翰內斯・布拉姆斯，從襁褓中就是在藝術女神，和英雄的守護下成長起來的青年。

……他的一切，甚至他的外貌都告訴我們，這必將是一位出類拔萃的人物。他坐在鋼琴邊上，向我們展示了奇妙的意境，越來越深入的把我們引入神奇的幻境中。他出神入化的天才演技，把鋼琴變成了一個眾多聲音匯合，時而幽怨哀鳴、時而響亮歡呼的管絃樂隊。這越發增加了我們的美妙感受。……我覺得，這位藝術家彷彿是一條湍急洶湧的洪流，直直衝了下來，終於成為一股奔瀉而下的瀑布。在它的上空閃耀著寧靜的彩虹，兩岸有翩翩起舞的蝴蝶和婉轉歌唱的夜鶯。」

一時間輿論大嘩，布拉姆斯一夜間成為大家關注的焦點。人們紛紛議論這個名不見經傳的小男孩，何以讓曾經的主編如此垂青，幸好布拉姆斯住在漢堡，他的正常生活還不至於受到太大的叨擾。布拉姆斯對舒曼的提攜感激涕零。終其一生，他都將舒曼奉為最崇高的恩師。

在舒曼的幫助下，布拉姆斯新寫了幾首曲子，其中一首獻給好友約阿希姆，還有一首獻給克拉拉。在即將舉辦的萊比錫音樂會上，布拉姆斯打算親自演奏這兩首曲子，剩下的則由克拉拉演奏。

萊比錫人翹首等待的青年終於現身，他的舉手投足之間，透露出優雅的氣質和自信的態度。他的音符甫一停止，全場便響起了經久不息的掌聲和喝彩聲。來觀看這

場演出的人都覺得不虛此行 —— 這是一場劃時代的音樂
會，他們見證了這顆巨星的升起！

　　與布拉姆斯的順風順水相反，提攜他的恩師在 10 月遇
到了一場難以控制的巨大風暴。27 日，舒曼在杜塞道夫指
揮了最後一場音樂會。在這之前兩週，合唱團的演出非常
糟糕，團員紛紛表示拒絕舒曼出任指揮，他們強烈要求陶
施接替。當天舒曼指揮的音樂會彩排依舊陷入一片混亂。
從這一年春季開始，樂團就發現舒曼的指揮動作越來越
慢。有時候他站在指揮臺上，手抬起來了卻沒有動，好像
突然出神了一樣，樂團常常等得不耐煩了，便自行開始演
奏。有時他讓樂團反覆排練某一段，卻不說明問題所在。

　　一次他讓長號停下來，原因是他忘了給手勢，重練之
後舒曼吐了一口氣：「這樣才對嘛，聽上去好多了。」實
際上，長號手根本沒有發音！

　　不久所有人都失去了耐心。克拉拉以為這一連串事
件，都是陶施設計好了的，她對舒曼長久而深厚的愛意矇
蔽了她的雙眼，真實情況是：舒曼已經病入膏肓了。11
月 7 日，委員會要求舒曼只能指揮自己的作品，而其餘的
由陶施代理。到了年底，舒曼顯然再也無法勝任這一工作
了，市長嘗試著讓雙方和解，但是病重的舒曼始終沒有給
出自己的回覆。

　　事已至此，舒曼已經徹底被杜塞道夫的音樂界所排斥，他再也沒有收入了。為了家庭生計著想，克拉拉再次決定舉行旅行音樂會。11 月 24 日，他們啟程前往荷蘭。

　　烏德勒克、海牙、鹿特丹、阿姆斯特丹……每到一座城市克拉拉都受到貴賓般的接待，這讓她感到欣慰。更讓她欣喜的是，舒曼的音樂已經在荷蘭得到了廣泛流傳，他的第二、三交響曲和鋼琴協奏曲深受人們喜愛。這真是有史以來最愉快的旅行了，多年的辛勤勞作並不是在做無用功。

　　回到杜塞道夫度過聖誕節之後，舒曼夫婦又前往漢諾威，布拉姆斯和約阿希姆都在那裡，他們一同舉行了音樂會。在漢諾威逗留的時候，舒曼夫婦常常與這些年輕人在一起，他們的活力可以讓人獲得新生的勇氣。雖然已經是六個孩子的母親了，可是克拉拉聰明的頭腦，和敏銳的判斷力絲毫不減當年。她從布拉姆斯的身上，隱約看到了丈夫年輕時的影子。通常他沉默寡言，講話短促有力，甚至可以說有些粗魯。對於一個常常沉浸在自我夢境中的人來說，語言往往是最蒼白無力的東西。何況像舒曼、布拉姆斯這樣的人物，用音符就可以表達出內心所有的感情，何須語言！克拉拉對此十分理解：「我們談論過布拉姆斯的沉默，他常常什麼也不說，或者說話時吐字也很輕。他確

實有自己內在的隱祕的世界，並以自己的方式沉浸在所有美妙的事物當中。」

　　快樂的時光總是那麼短暫，很快又到了舒曼夫婦與年輕人分別的時候了。在火車站，舒曼和布拉姆斯緊緊擁抱在一起，好像再也不能相見一樣悲慟。望著眼前的這一切，克拉拉也禁不住鼻子一酸。她知道分別後，丈夫又要把自己的心靈之門關上了。

　　對於布拉姆斯而言，分別的滋味也很難承受。眼睜睜看著恩師坐上火車離開這裡，那一瞬間他是那樣的無助。

　　克拉拉的情況還好，可是舒曼的樣子顯然是快到人生旅途的終點了。想到如此看重自己、那樣盡力提拔自己的恩師是那麼的憔悴，布拉姆斯的心裡湧起無盡的悲傷。「將來可能全靠我自己了。」布拉姆斯暗暗對自己說。他並非沒有才華和信心戰勝不可預知的險惡未來，只是身邊缺少了一位領路人的感覺並不舒服。

第 8 章　日薄西山

最終的解脫

回到家中的舒曼，情緒彷彿比先前穩定多了，克拉拉也放下了她懸著的心。在杜塞道夫不愉快的經歷，讓丈夫和這個家壓抑得太久了，她很高興看到年輕的血液注入了舒曼的生活。

2月6日，舒曼寫信給約阿希姆和布拉姆斯，熱情稱頌他們的成就和不可限量的前途：「萊比錫的聽眾，已經把興趣從平凡無趣的『萊茵河牧者』轉移到你的『幻想曲』上了。我堅信：腐朽的『演奏名家』將會逐漸消亡，而輝煌的『蝴蝶』作曲家將會大放光彩。不用太多『悲傷的掩飾』，讓我們聆聽應時而來的金翅雀歌聲吧！」這封信給遠在漢諾威的兩人，帶來了喜悅的消息，他們認為舒曼的身體情況，向好的方向發展，希望能夠早日與他相見。

可是這情緒高昂的假象背後，是舒曼的大腦處於崩潰邊緣的事實。羅伯特・舒曼的一生，將要走到盡頭了。

他的眼中所見、耳中所聞，都是不停變幻、光怪陸離的景象。他想張開臂膀擁抱這一切美好的事物，可是卻每每撲了空。他感覺置身於天堂的門外：「聽，天使們都在為我歌唱！哦，我是多麼幸福啊！我在快樂承受著苦難。」

其實克拉拉也沒有意識到丈夫處境的危險，她總是以最樂觀的心態討論將來的幸福。她看到丈夫醉心於音樂創作，心中有說不出的歡暢，她以為丈夫將要進入一個新的豐收季節。

可是她錯了，這不過是一個精神病人的迴光返照，真正的漫漫長夜，在 2 月 10 日降臨。

舒曼持續聽到一個單音，聲音反反覆覆在耳邊縈繞，不得安寧。他徹夜未眠，十分痛苦。三天後這種幻覺仍然困擾著他。他的耳邊開始響起一個「更美好、更精巧的器樂演奏，人間絕無僅有」。17 日，他從床上躍起，飛速寫下了一個主題，說這是天使的賜予。克拉拉在日記裡寫下了她不忍心重讀的景象：「他確信天使在他的頭上盤旋，向他展示無比美妙壯麗的音樂。他們說歡迎一年後我們隨他們一起升入天堂。到了早晨，情況發生了可怕的變化！」

天使的聲音變成了魔鬼的聲音，它稱他為罪人，要將他投入地獄之中。

克拉拉目睹丈夫的痛苦，心都要碎了：「我可憐的羅伯特痛苦難忍，一切聲音在他聽來都是音樂。……他好幾次說，如果再不停止的話，他就會發瘋的。……如今他的腦海裡響起交響樂來，一首接一首，永不停止。」

　　2 月 26 日，舒曼的精神到達了崩潰的極限，他祈求克拉拉把他送進瘋人院，但是克拉拉沒有立即答應。她去找醫生商量對策，囑咐大女兒瑪麗看著父親。這是十天裡克拉拉第一次離開丈夫，就是在這個時候發生了令人扼腕的事情。

　　舒曼在女兒沒有回過神來的時候跑了出去，他穿著長長的綠色睡衣，混進了大街上慶祝狂歡節的人群中。他徑直奔到萊茵河上的橋頭那裡，一縱身跳進了河裡。恰巧河中有船隻經過，船上的人把舒曼撈了起來。到了岸上，才有人認出這個狼狽不堪、眼神呆滯的人是曾經的樂團指揮羅伯特‧舒曼。他為什麼要跳河？他看見了什麼？聽見了什麼？這些問題是至今都沒有人能夠回答的天問。

　　舒曼不得不進精神病院了，克拉拉即使再與丈夫難捨難分，也不得不為他的健康著想。3 月 4 日，舒曼被送進裡夏茲醫師在恩得尼希開設的私人精神病院，那個地方靠近波恩市。有時候會有隻言片語的消息傳到克拉拉耳中：「舒曼在房間裡不安踱步，或者是把頭埋在膝蓋上，兩隻手握在一起。」克拉拉知道，這是考驗自己的耐心和對丈夫的愛的時候了，她以堅忍的意志支持著這個家庭的運轉。

　　除了在漫長的等待中思念丈夫，她必須面對孩子們的成長。

　　膝下六個孩子都還未成人，而她的腹部又在漸漸隆起，開銷有增無減，而收入極不穩定，如何是好？4月25日，一個更壞的消息傳來，克拉拉被醫生告知，舒曼的病「沒有明確好轉的跡象」——這意味著短暫的別離成了無限期的分別。克拉拉無法接受這一事實，日日夜夜以淚洗面。她誰也不見，即便是前來探望舒曼的布拉姆斯。

　　8月，舒曼表示想寫信給克拉拉（醫生一直不允許他們見面），於是他神智清醒的與克拉拉寫了七個月的信。在信裡他詢問孩子們的情況，還有克拉拉的演奏和最近的教書事業，以及他的手稿如何處理等事宜。9月，他寫給克拉拉的信絲毫看不出一點精神病人的影子：「你的信給我帶來了多麼好的消息啊！我們又生了個可愛的男孩，還是在6月，這也是瑪麗和愛麗絲誕生的月分。為了慶賀你的生日，我特地彈奏了《東方圖像》讓你我驚喜。布拉姆斯將移居杜塞道夫（代我向他致以最親切的問候），這些都是好消息！……真高興聽到我的作品集出版的消息——我看到裡面有大提琴協奏曲、小提琴幻想曲和小賦格……我在那裡照例去貝多芬的雕像前站一會，它總是能夠鼓舞我。當我站在偉人面前，聽到教堂的陣陣風琴聲，我感到更加堅強，也比在杜塞道夫時看起來更加年輕。」

　　西元1854年的聖誕夜，約阿希姆探訪了舒曼；次年1

月 10 日，布拉姆斯也獲准看望他。3 月，他的精神恢復得甚好，甚至寫了幾首鋼琴伴奏的作品。然而布拉姆斯的再度探訪，使得舒曼的病情突然加劇。5 月 5 日是舒曼最後一次寫信給克拉拉的日子，此後杳無音訊。9 月 10 日，裡夏茲醫師通知克拉拉，舒曼已經完全沒有復原的希望了，他的精神完全崩潰，無法分辨嗅覺和味覺。

西元 1856 年 6 月 8 日，是舒曼人生中的最後一個生日，布拉姆斯去探望他，見他面容憔悴不堪，對身邊的事物視而不見，低著頭將地圖裡的地名，按照字母的順序排列起來。7 月 23 日，克拉拉接到電報，說舒曼已不久於人世，但是當她趕到恩得尼希時，丈夫的危險期已經過去。四天後，克拉拉被醫生再度召來，兩人在分別兩年多之後終於得以短暫重逢。舒曼似乎認出了妻子的模樣，可是沒有辦法用語言表達出來。

在克拉拉的回憶裡，舒曼 —— 這顆歐洲樂壇上閃耀著的巨星，她最親密無間的戰友，她的丈夫 —— 的最後幾個小時是這樣的：「我約在晚上六七點的時候見他，他微笑著，艱難的張開雙臂擁抱我。我知道他已經無法控制四肢了，這一刻讓我永遠難以忘懷。世界上的一切珍寶都比不上他的一個擁抱，我的羅伯特，我們竟然以這種方式重逢！我該如何捕捉你往日的神采？多麼痛苦的一幕！兩年

半前，你連一聲再見也沒說，就被人從我的身邊拉開，雖然我知道你的心裡對我有多麼留戀。如今的我跪在你的腳邊，屏住氣息凝神看你，就算是驚鴻一瞥，也能感受到你溫柔而憂鬱的容顏。」

西元 1856 年 7 月 29 日星期日下午 4 時，舒曼終於得到了最終的解脫，他無聲無息離開了人世，終年 46 歲。而克拉拉在他去世後半個小時才趕到：「死的時候，他的頭很美，額頭透明，微微拱起，形成了一個柔和的弧形。我站在心愛的丈夫身旁，心中波瀾不驚。我衷心感激他終於得到解脫。我跪在床前，充滿了敬畏之感，好像他神聖的靈魂守護著我，啊！如果他能帶我一起走就再好不過了。」

7 月 31 日清晨 7 點，舒曼在波恩下葬。幾位杜塞道夫合唱團團員抬著靈柩，領頭的是布拉姆斯和約阿希姆。克拉拉靜靜站在人群中，她的心已經隨舒曼離開了塵世。在她剩下的生命中，再也沒有可以同日而語的快樂了，一種新的生活即將開啟。

四十年的遺孀生活

在婚後的十六年裡，克拉拉把滿腔的愛意都奉獻給了舒曼，她生活的所有內容都是圍繞丈夫這個核心展開的。

如今這個核心已經徹底喪失，支持她活下去的動力只有一個：責任，養育孩子的責任和傳播舒曼作品的責任。她必須從悲痛中站起來，以一個母親、一個妻子的形象繼續奮鬥下去。

現在在杜塞道夫的家裡還有七個孩子，而唯一可以分擔她憂愁的只有大女兒瑪麗。克拉拉欣喜的寫道：「一位母親能夠與她的女兒交上朋友，這是一件多麼幸福的事情，儘管她年紀並不大。」在瑪麗的幫助下，克拉拉安排好了每個孩子的去處，之後就重操舊業，以一位女鋼琴家，以及著名作曲家的未亡人的身分，開始了闊別已久的演奏生涯。

克拉拉就這樣義無反顧踏上了漫長的音樂之旅，足跡遍布整個歐洲。她的使命不僅僅是謀生養家，更重要的是傳播丈夫的作品 —— 這是貫穿她一生的精神動力。讓她感到欣慰的是，舒曼作品的價值得到了越來越多人的肯定。

尤其是在聽過她美妙動聽的琴聲之後，人們對舒曼生前不為人知，高貴心靈的理解又增進了好幾分。整個歐洲

都在向這樣一位聰明睿智、堅強勇敢的女性致敬。

　　不久，克拉拉便發現，儘管自己只對舒曼敞開過的心靈已經關閉，可是她的生活並不缺乏情感上的慰藉——來自於約翰內斯·布拉姆斯的關懷和支持。他們兩人之間存在著一種相當微妙而細膩的情感，布拉姆斯在這位比他大 14 歲的師母面前，時常會顯得內斂而害羞。他從心底尊敬舒曼夫婦真摯而純潔的愛情，但是他不能抑制自己，在看到克拉拉娟秀的臉龐時的心悸。他知道他不能做出任何超出常規的事情，他唯一可以做的就是壓抑自己的感情，用音樂做傳遞訊息的紐帶，用作品與師母達到精神上的神會。

　　聰明的克拉拉當然不會感覺不到這個青年人，對自己抱有的超出師生之情的好感，但是她的身分、閱歷和觀念，讓她只能做他的師母。在年輕氣盛的布拉姆斯面前，她就像是一潭平靜的池水，從未起過什麼波瀾。

　　貧窮的布拉姆斯也無法為克拉拉提供經濟上的支持，他唯一能夠給予克拉拉的就是情感上的慰藉——當然他自己不認為這是奉獻。他還經常出入克拉拉的家中，為孩子們帶去歡樂。這與當年的舒曼何其相似！舒曼曾說與克拉拉的交往是「向神壇朝聖」，他也常常擔負起照料維克家孩子的重任。我們不禁要感嘆造化弄人，如果布拉姆斯可以早一點出生，那麼克拉拉的生活又當是另一種情

形了。上天把個性、才華和命運相似的人安排在克拉拉的身邊，就是要讓其中的一個人，去承擔不能得到愛人的煩憂嗎？

也許布拉姆斯曾經認真考慮過，與這個高貴優雅的女人結合，但是當他看到失去丈夫的克拉拉，居然能夠用那樣平靜而堅定的心坦然對待一切時，他一定感受到了克拉拉人格力量的召喚，從而推翻了自己先前那種幼稚天真的幻想。生性熱情而又暴躁的布拉姆斯，把克拉拉當作一面完美的鏡子，從她身上可以映出自己所有的不足。

於是這兩位浪漫主義流派最重要的音樂家，都以超然的姿態戰勝了情感的湧動，從而譜寫了音樂史上的又一段傳奇。

在舒曼去世後，克拉拉又活了四十年。在這四十年中，布拉姆斯與她達成了高度的默契。每當有新的作品問世，他總是先請克拉拉過目，徵求她的意見。如果能夠得到克拉拉一些些的鼓勵，他就能夠獲得最純粹的喜悅。有的作品，例如：《d 小調第一鋼琴協奏曲》，並沒有得到萊比錫聽眾的肯定，可是布拉姆斯絲毫沒有放在心上，因為克拉拉已經給了他最高的褒揚：「幾乎每一個音符都極為美妙。」他相信克拉拉的判斷力，甚於相信大眾的眼光，甚至甚於自己的抉擇。

　　而克拉拉也以實際行動，支持這位前途不可限量的新秀，她的音樂會在選擇曲目時，除了考慮丈夫和他生前的好友，現在又多了一個布拉姆斯。而且她也極盡所能，向她的音樂家朋友們推薦這個年輕人。在給漢堡友人的一封信中她寫道：「我努力促使這裡的音樂家們，學會尊重布拉姆斯 —— 排除我和他的友誼，我想這是出於一名音樂家的責任和良心。」

　　舒曼如果在天有靈，想必他看到這一幕也會非常欣慰，他的妻子和弟子，在他辛苦開闢的音樂道路上走得更遠。

　　在孟德爾頌和舒曼等人去世之後，捍衛浪漫主義正宗的重擔，就落到了布拉姆斯身上，而事實告訴我們，布拉姆斯雖然沒有莫札特那樣極高的天分，但是他的勤奮和努力是有目共睹的。他的《c 小調第一交響曲》花了二十一年時間才寫成，這部作品中充滿了人間七情六慾的交織，極為深沉滄桑，被譽為繼承貝多芬九大交響曲精神之後的「第十交響曲」。相信每一個聽過此曲的人都會由衷地感嘆：這二十一年時間，布拉姆斯一秒鐘都沒有浪費。他嚴肅的創作態度讓每部作品的品質都屬上乘，連與舒曼音樂理念完全對立的華格納，在聽到布拉姆斯的《亨德爾主題變奏曲》之後，都忍不住稱讚他「是一位巴哈以來，最偉

大的擅於對位法的作曲家」。

　　終其一生，布拉姆斯都在攀登藝術高峰的道路上苦苦探索，他的精神支柱只有一個人 —— 他的師母克拉拉。他至死都沒有結婚，雖然中途愛上過幾個女孩，不過只是為了在熱戀中尋找新的靈感而已。他也與克拉拉的孩子們建立了甚為親密的關係，小女兒歐傑妮說「他是我們中的一員」，而小兒子菲利克斯十九歲時寫下的詩歌《我的愛情是翠綠的》，則被布拉姆斯譜成歌曲送給他作為聖誕禮物。

　　克拉拉的後半生充滿了各種各樣的苦難，她的孩子們都體弱多病，或是在醫院苟延殘喘，或是殘忍的先她而去，光是這一點就讓她承受了太多，常人所不能承受的傷痛。但是有布拉姆斯的相伴，這段坎坷不平的路走起來稍許輕鬆了一些。

　　西元 1895 年 10 月，一個陽光明媚的清晨，布拉姆斯又一次敲開了舒曼夫人家的大門，就像過去的半個世紀裡他經常做的那樣。他的胸中滿溢著傷感的情緒，這是他最後一次拜訪這位，他在心裡默默愛了一輩子的女人。蒼老的克拉拉坐在輪椅上張開雙臂擁抱她的摯友，四十多年的痛苦和不幸在這一刻煙消雲散。克拉拉已經失聰，可是她以頑強的意志和深厚的功力，為布拉姆斯彈了人生中的最

後兩支曲子 —— 布拉姆斯的《f 小調羅曼曲》和《降 E 大調間奏曲》。

西元 1896 年 5 月 20 日，在獨自走過沒有舒曼的四十年人生之後，克拉拉與世長辭。她與丈夫葬在了一起。失去老師、知音和愛人的布拉姆斯，很快蒼老了下去，次年的 4 月 3 日他也追隨她而去了。臨終前，他坐在鋼琴邊上彈了三天克拉拉最愛的曲子，有舒曼的作品，也有他自己的。每一首曲子都把他帶入渺遠的過去，那裡有英俊的老師舒曼，和他年輕美麗的妻子克拉拉，那裡有他一生都不能忘卻的歡笑和悲慟。他回憶這恍如隔世的生活，任憑淚水滑過布滿皺紋的臉頰。布拉姆斯的葬禮極為隆重，維也納人將他葬在中央墓地，與貝多芬和舒伯特比肩而立。

德國人將永遠銘記和感謝他們歷史上的這三位音樂大師：舒曼、克拉拉和布拉姆斯，他們的人生讓一代代後人為之動容。他們精心塑造了一尊雕像：克拉拉那樣美麗年輕，身著盛裝，她的身旁一左一右坐著兩位可愛的小天使。她側身抬頭望去，她的丈夫還像一個熱戀中的大男孩一樣，在那裡靜靜等著她⋯⋯

第 8 章　日薄西山

附錄　舒曼年譜

西元 1810 年，6 月 8 日生於德國薩克森邦茲威考鎮。

西元 1816 年，進入私立學校，向約翰·戈特弗裡德·昆奇學習鋼琴。

西元 1819 年，到卡爾斯巴德聆聽鋼琴家伊格納茲·莫謝萊斯的演奏。

西元 1820 年，進入茲威考中學，組織小型樂團。

西元 1821 年，為聖瑪麗教堂上演的清唱劇《世界法庭》演奏管風琴。

西元 1826 年，姐姐愛米麗·舒曼因斑疹病發而投河自殺。同年，其父去世。

西元 1827 年，開始受詩人兼文學家尚·保爾的著作，和弗朗茲·舒伯特的歌曲的影響，開始記日記。

西元 1828 年，高中畢業，與吉斯伯特·羅森同遊巴伐利亞。進入萊比錫的萊比錫大學專攻法律，保持對音樂的學習，隨萊比錫鋼琴名家維克學習鋼琴，並初識其女克拉拉。

西元 1829 年，赴海德堡大學師從朱斯圖斯·提博學習法律，更努力學習鋼琴。

西元 1830 年，前往法蘭克福聆聽小提琴家帕格尼尼的演奏。經維克鼓勵，決心以音樂為終身事業，再返回萊比錫隨維克專攻鋼琴。

西元 1831 年，完成鋼琴小品《蝴蝶》。作品第一號《阿貝格變奏曲》出版。寫作小說《大衛同盟》。

西元 1832 年，不幸手指受傷而被迫放棄演奏，走向作曲的道路。隨海因利希·多恩學習作曲知識，作品逐漸問世。完成《幻想練習曲》，現已遺失。交響樂章在茲威考首演，反應平平。

西元 1833 年，定居萊比錫的萊德花園。其嫂羅莎莉其兄尤利烏斯病故。

西元 1834 年，接任《新萊比錫人音樂雜誌》編輯，以大衛同盟之

名，向大眾推薦古典主義和浪漫主義音樂精品，使用弗洛倫斯坦、尤賽比烏斯和拉羅大師等筆名。結識 17 歲的歐尼斯蒂娜·馮·弗里肯，與之墜入情網。

西元 1835 年，從歐尼斯蒂娜家鄉阿希得到靈感，完成鋼琴組曲《狂歡節：四音美景》。

西元 1836 年，其母逝世。與雅科布·路德維希·費利克斯·孟德爾頌·巴托爾迪相處友善。愛上克拉拉並與其父抗爭。

西元 1837 年，與克拉拉訂婚。創作《大衛同盟舞曲》。

西元 1838 年，遊維也納，發現舒伯特手稿，包括《第九交響曲》「偉大」。創作《童年情景》與《克萊斯勒偶記》。

西元 1839 年，大哥愛德華·舒曼去世。

西元 1840 年，獲得耶拿大學榮譽博士學位。與克拉拉在舍內菲爾德結婚，住在茵瑟街 5 號。舒曼的「歌曲之年」，創作《女人的愛情與生活》、《詩人之戀》、《桃金娘》等藝術歌曲。

西元 1841 年，專心致力於交響樂的創作，完成《春天交響曲》、《序曲、諧謔曲與終曲》。長女瑪麗·舒曼誕生。

西元 1842 年，創作《降 E 大調鋼琴五重奏》。

西元 1843 年，創作清唱劇《天堂與謫仙》並演出。維克試圖和解。次女愛麗絲·舒曼誕生。

西元 1844 年，到柏林、哥尼斯堡與俄國一遊。辭去《新音樂雜誌》總編一職。開始創作歌劇。精神開始崩潰。移居德勒斯登。

西元 1845 年，完成《a 小調鋼琴協奏曲》。三女兒朱麗·舒曼誕生。

西元 1846 年，完成《C 大調第二交響曲》。健康惡化，耳鳴嚴重。在維也納，克拉拉的演出受挫。長子愛彌兒·舒曼誕生。

西元 1847 年，茲威考舉辦舒曼夏季音樂節。開始寫歌劇《格諾費娃》，次年完成。愛彌兒·舒曼夭折。

西元 1848 年，整理鋼琴曲集《少年曲集》。創作鋼琴曲《林中景色》。次子路得維希·舒曼誕生。

西元 1849 年，因德勒斯登爆發革命，而暫時避居克萊沙。此年為其「最豐收的時期」。創作了《迷娘安魂曲》。三兒子費迪南‧舒曼誕生。

西元 1850 年，赴杜塞道夫任指揮。創作《a 小調大提琴協奏曲》。創作《第三交響曲》「萊茵」。

西元 1851 年，指揮杜塞道夫樂團出現問題。修改完成《d 小調第四交響曲》。出版《舞會情景》和《彩色葉子》。四女歐傑妮‧舒曼誕生。暑假與克拉拉同遊歐洲各地。

西元 1852 年，與樂團發生衝突。

西元 1853 年，結識約翰內斯‧布拉姆斯。健康惡化嚴重。《第四號交響曲》在下萊茵河音樂節上首演成功。

西元 1854 年，訪問漢諾威。四兒子菲利克斯‧舒曼誕生。精神失常，幻覺不斷，企圖自殺，被送入恩得尼希的私人精神病院。之後便沒有作品。

西元 1855 年，布拉姆斯與克拉拉成為摯友。

西元 1856 年，7 月 29 日在波恩附近的精神病院逝世，享年 46 歲。7 月 31 日葬於波恩。

電子書購買

國家圖書館出版品預行編目資料

浪漫音樂詩人舒曼與他光輝卻坎坷的人生：《蝴蝶》、《春天交響曲》、《桃金娘》，以文字結合音符，帶來一首首如詩如花的愛之詩篇 / 景作人，音渭編著 . -- 第一版 . -- 臺北市：崧燁文化事業有限公司 , 2022.09

面； 公分

POD 版

ISBN 978-626-332-649-1(平裝)

1.CST: 舒曼 (Schumann, Robert, 1810-1856)

2.CST: 作曲家 3.CST: 傳記 4.CST: 德國

910.9943 111012254

浪漫音樂詩人舒曼與他光輝卻坎坷的人生：《蝴蝶》、《春天交響曲》、《桃金娘》，以文字結合音符，帶來一首首如詩如花的愛之詩篇

臉書

編　　著：景作人，音渭

發 行 人：黃振庭

出 版 者：崧燁文化事業有限公司

發 行 者：崧燁文化事業有限公司

E - m a i l：sonbookservice@gmail.com

粉 絲 頁：https://www.facebook.com/sonbookss/

網　　址：https://sonbook.net/

地　　址：台北市中正區重慶南路一段六十一號八樓 815 室

Rm. 815, 8F., No.61, Sec. 1, Chongqing S. Rd., Zhongzheng Dist., Taipei City 100, Taiwan

電　　話：(02) 2370-3310　　傳　　真：(02) 2388-1990

印　　刷：京峯彩色印刷有限公司（京峰數位）

律師顧問：廣華律師事務所 張珮琦律師

─版權聲明─

本書版權為山西教育出版社所有授權崧博出版事業有限公司獨家發行電子書及繁體書繁體字版。若有其他相關權利及授權需求請與本公司聯繫。

定　　價：250 元

發行日期：2022 年 09 月第一版

◎本書以 POD 印製